OLD SCHOOL PHOTOGRAPHY

✦ 王 啟 文 Kai Wong ——— 著

U0082518

100 個 你 一 定 要 知 道 的 底 片 攝 影 訣 竅

100 Things You Must Know to Take
Fantastic Film Photos

目次

愛上底片吧，別想太多！

有看我作品的人都知道，我就是那個在YouTube上操著一口英國腔，討論最新、最厲害的數位攝影設備的亞洲男子。但你可能不知道，我所有對攝影的愛好，其實都是從135底片相機開始的。

當我還是個屁孩時，地球上只有底片相機，所有人都用底片相機拍照。直到我上大學開始學習攝影，數位相機才問世。但對一個口袋不怎麼麥克的學生來說，貴森森的數位相機超出了我的經濟能力。其實倒也不單純是錢的問題（明明就是），而是對我來說，底片就是攝影不可或缺的精髓。用底片拍照，從裝底片到成像，這一連串的動作，我認為是影像創作缺一不可的步驟，更是攝影之所以有趣、令人著迷、富有挑戰性又充滿成就的原因——知道為什麼我會被底片深深吸引了吧！

如今，我已是個翅膀夠硬的成熟大人，而世界也已推進到你我都可以直接在同一部電子裝置上面拍照、上傳到社群網站，然後立刻收到來自地球另一端的讚美訊息。在Instagram正夯的時代，用底片拍照這件事情似乎變得有點過時。難道這世界真的已無底片容身之地了嗎？如果你這麼想，那就大錯特錯。對我來說，底片攝影可是充滿光明未來呢！

柯達不久前重新推出了他們最驕傲的彩色正片E100。而富士黑白底片停產後一年又宣布重啟生產線。底片現正經歷一段類文藝復興時期的時代，絕對不是一小群追求懷舊感所以跑去買幾卷底片來拍照的老派人士，就能讓底片市場起死回生。

事實證明，有一個新世代的攝影族群，正趨之若鶩地衝向底片的懷抱呢。

我對底片攝影的熱愛不曾冷卻，這也是為什麼我很開心可以看見新一代熱中攝影的朋友，能夠發覺並且擁戴底片攝影。那正是我寫下這本書的理由：我想要將我對「類比」（analog）的熱情都分享在這本書裡，希望可以幫助想要使用底片攝影的朋友，或是讓你對底片從一時好奇變成深深著迷。

我在這本書裡列出了一百個底片攝影訣竅，都是來自我過去數年間學習如何拍照時的見聞，包含研讀攝影大師作品，或與一同在攝影這條路上的朋友們切磋交流，一一將這些經驗化為大家想閱讀的文字。這並不是一本典型的攝影技術指導手冊，而是幫助你瞭解如何使用你的相機，接著帶你思考如何發揮創意拍下美好照片。學習攝影不應該拘謹又死腦筋，而是說走就走，說拍就拍，好好地享受攝影的過程。

時代在改變，如今全世界的底片同好，都能夠在社群網路上聚集在一起。因此我想抓住這個難得的機會，在這本書裡讚頌並分享充滿啟發的照片、攝影師，以及知識淵博的專家們，因為他們，加入底片攝影這個大家庭變得愉悅又有趣。

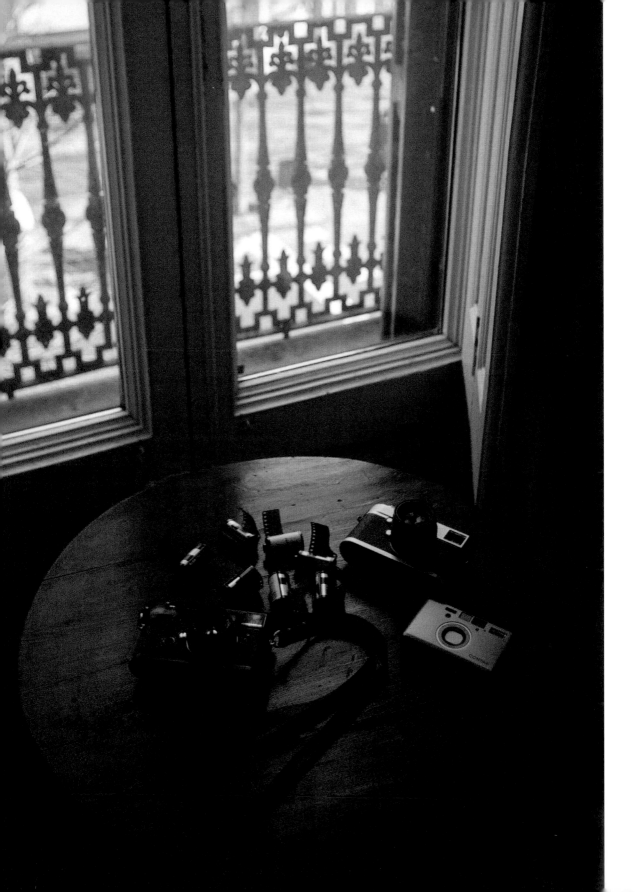

#1
35MM：最簡易的上手之道

想玩底片相機，35mm是最完美的起點，因為它同時具備恰好的機身結構與頂尖畫質兩項優點。只要把底片裝進一個小巧且不透光的金屬盒子裡，一卷35mm底片可以拍出36張照片（有的相機甚至還可以多擠出1到3張）。這個數量，足夠你出門拍一整天不用換底片，但又不會多到讓你最後亂拍一些有的沒的，只求把彈藥消耗殆盡。

有些底片片幅比35mm小，但實在太難找，基本上沒什麼討論的意義，而且大概也沒有沖洗管道。大片幅底片可以拍到更多細節，但相較之下，機身與鏡頭笨重許多。

使用35mm是底片攝影最好的入門選擇，原因如下：

——— 相機尺寸完美

35mm的底片相機對大多數人來說，握感剛剛好，不會小到不知道該怎麼好好握住它，更不會大到讓人覺得自己好像扛著一台烤吐司機。將35mm底片相機掛在脖子上一整天不是問題，只有被虐狂才會用Pentax 67或是Mamiya RZ67這類相機來懲罰自己的脖子。當相機變成沉重負擔時，攝影也會變成一種乏味的任務。最理想的狀況，就是拿著一部夠輕的相機，你因此可做更多事、看更多風景，拍下更多照片。

——— 任君挑選

挑選35mm底片相機唯一的問題，就是選擇多如繁星：能拍出藝術感或是「Lo-fi」感的塑膠玩具相機、攝影記者的專業相機、水底相機、即可拍、全景相機……。市面上的35mm底片相機，基本上適合任何類型的攝影。你可以用不到1000塊台幣就買到一台相機，若想追求一種爽感，也可以清空銀行帳戶裡的畢生積蓄，買一台價值300萬美元的Leica 0號原型機。

——— 便於使用

雖說中片幅相機的操作以及基本按鍵跟轉盤跟其他相機長得也十分相近，但差別在於，從拍攝到裝底片，35mm的底片相機操作起來更為流暢。你可以單手拆掉底片包裝、裝進相機、蓋上背蓋，準備好隨時拍照，熟練的話甚至矇著眼睛也能辦得到。中片幅相機的話，肯定得雙手並用。

——— 沖洗相對便宜、方便

拍完一捲35mm底片，你可以拿到超市或是藥局請人沖洗（編按：僅限歐美地區），但當你試著拿中片幅底片到上述地點沖洗，可能會看到店員滿臉問號。若想將底片沖印成照片或是掃描為數位檔案，35mm無疑是最經濟實惠又快速的選擇。把底片交給專業可靠的沖印店家，一切都沒煩惱，有些沖印店甚至提供一小時快速取件服務。

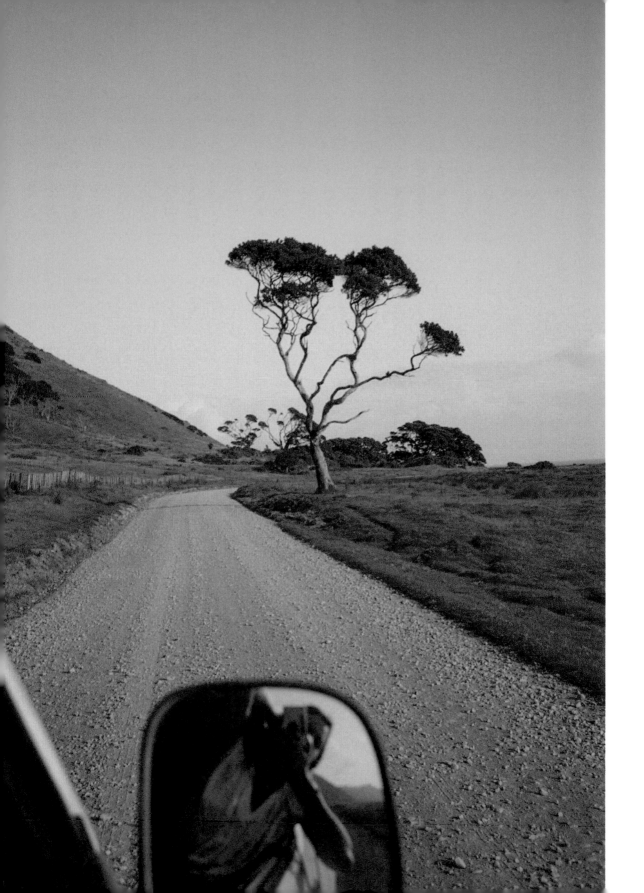

#2
輕便型相機：
拍得出好照片, 就是好機子

為了拍出一些精采底片照, 你會需要一台好相機。
但是好相機並不是指最屌的或是功能最好的。小型
輕便相機反而是麻雀雖小, 五臟俱全的最佳例證。

通常的狀況是, 你想出門, 好好拍照, 而不是關在
家裡費勁搞懂怎麼使用你那貴氣的相機。使用輕便
型相機, 你就不用考慮東考慮西, 功能複雜的相機
在拍照過程中, 的確有可能帶來不必要的麻煩。

輕便型相機的特點就是機身小跟定焦鏡頭。在操作
上, 輕便型相機通常開機速度快, 使用方便, 許多
輕便型相機都具有自動模式, 能夠自動對焦或是自
動曝光。對於喜歡邊拍照邊調整相機設定的人來說,
輕便型相機可能不大合適, 但輕便型相機簡潔的操
作方式, 讓它成為攝影利器之一, 得以捕捉稍縱即
逝的瞬間。

日本攝影大師森山大道最知名的, 就是他喜愛使用
35mm 輕便型相機 (Ricoh GR1) 來拍攝他的黑白粗
粒子街頭照。就街頭攝影而言,「少就是多」, 最好
有一台可靠的輕便型相機, 讓我們可以快速又悄無
聲息地拍下去。

帶一部小巧的輕便型相機, 你的背包 (跟你的背) 會
無限感恩; 可以一手掌握的尺寸, 只要手指放在快門
上, 隨時都準備好捕捉畫面。它們既快速又輕便,
即使不想把輕便型相機當做主力機種, 你也應該為
了可以隨時帶在身上而考慮買一台。畢竟, 沒有相
機在手, 有時只能眼睜睜看著令人讚嘆的畫面在眼
前一閃即逝。

好消息是, 市面上有超級多選擇; 壞消息是, 有些
輕便型相機非常受歡迎, 因此價格居高不下。但如
果硬是花一大筆錢, 買下一台小尺寸的輕便型相機,
好像再怎麼說都有點不太合乎常理。

當然, 你也可以選擇使用手動對焦跟手動曝光的輕
便型相機, 但若是全自動模式, 一機在手, 馬上就
能感受到它所帶來的好處。

總之, 功能最多、規格最好的相機, 有時不一定是
最好的那一台。

#3
史上最好棒棒的輕便型相機

如果可以花你的錢，我絕對會把現金噴在下列其中一台（或全部）：

——————— Yashica T2-T5

看起來其貌不揚，拍出來的照片卻夠正點。T2-T5系列最適合預算有限的人，但口袋麥克的朋友也別嫌棄它。畢竟，器材花費與照片品質，有時並不完全正相關。省下預算，盡情享受這顆小巧的Zeiss 35mm Tessar T* f/3.5 鏡頭，用它拍出賞心悅目、成像銳利的照片。T3則有點不同，因為搭載了一顆光圈大一級的35mm f/2.8鏡頭，且機身結構更堅固，所以我更推薦這台。當然，只要是這個系列的任何一台都不會出差錯。

——————— Olympus XA

XA有一種獨特的氣質，讓它成為必擁有的機型。雖然是輕便型相機，但採用手動估焦方式，光圈數值也可以手動設定，讓你能夠帶著創意做出不同調整。更棒的是，他便宜得不要不要的。

——————— Rollei 35

如果你就是想找手動對焦的輕便型相機，也可以看看德國設計、新加坡製的Rollei 35系列。光是看看所謂德國設計、新加坡製的工藝就值回票價。

——————— Ricoh GR1

這台真的夠。小。巧。機身厚度只有2.65公分，其他相機相較之下就像是一塊磚。雖然它的電子零件不是很勇健——LCD螢幕容易故障，如果你能找到一台頭好壯壯的GR1，在壽終正寢之前，應該足以拍個過癮。Ricoh GR1搭配的是28mm廣角鏡頭，比起35mm，可以捕捉到的畫面更寬廣。這顆小巧又可愛的鏡頭，實際上可是一匹光學小猛獸。試試看，你會一試成主顧。

——————— Contax T2/T3

若想在一台輕便型相機上追求奢華感，Contax T系列就是了。相對於GR1低調（甚至有點無趣）的外型，Contax T2和T3炫麗得多。鈦合金機身的T2，有黑色、灰色、香檳色、金色版，甚至還有鑲著鴕鳥皮握把的鉑金版，將品味推到了極致。

T2搭載38mm f/2.8鏡頭，T3搭載35mm f/2.8鏡頭，都能拍出成像銳利、對比鮮明的影像。T2的操作界面更簡潔，但說真的，兩台都很好。只不過目前Contax T系列的市場價格快要比天高，如果想要擁有一點頂級的感覺但價格上物超所值，不妨參考Nikon的28Ti和35Ti，同樣鈦合金機身，而且還額外搭載精工錶製造、古典又華麗的指針型儀表板，比起Contax T系列更容易入手。

#4
什麼時候需要單眼相機

如果想改變自己的攝影風格,那就換台相機吧。換了相機,攝影風格就會改變。一台好的相機,會散發出獨一無二的靈光喔。── 荒木經惟

當你開始對攝影越來越認真,就會想要擁有一台單眼相機。眼前景象透過鏡頭反射到觀景窗,讓人精準看到畫面構圖。按下快門時,一片又大又厚的反光鏡升起翻轉,接著快門簾開啟,觀景窗中所看見的畫面,就這麼透過鏡頭記錄在底片上。

跟輕便型相機相比,單眼相機搭載許多專業功能,額外的按鈕和轉盤,提供更多手動控制的選項,讓畫面呈現出你想要的創意效果。若覺得按鈕與轉盤難以駕馭,搭載自動曝光模式的單眼相機,可以幫助你快速從手動小菜菜搖身一變成為一隻手動老鳥。

系統性也是讓人愛上單眼相機的原因,因為當你購買一部相機時,事實上買的是一整套相機系統。幾乎所有單眼相機都可以更換鏡頭,這可能會讓你荷包大失血,掉入收藏銘鏡的迷思中。但反過來說,雖然戶頭掏空,卻可換來一套泛用度高的相機設備。黑暗中總是會有一線光明的(自我安慰)!對吧?

無論使用望遠鏡頭、廣角鏡頭或是介於兩者之間的任何焦段,你都可以透過鏡頭準確地構圖與對焦。機身上方的「軍艦部」,藏著單眼相機獨特又迷人的祕密。這裡容納一系列反光鏡面以及透鏡,將畫面從鏡頭反射到觀景窗中。大多數單眼相機的觀景窗(也稱「取景器」)都是固定不能更換的,但有些專業單眼相機具備更換觀景窗的功能。

我通常不會顧及到觀景窗的相容性問題,但底下兩點值得考慮:

─────── 觀景窗的視野覆蓋率和放大倍率

所謂「人皆生而平等」,但相機觀景窗可不是這麼一回事,有些就是比較大,有些看起來更亮,有些精準度更高。放大倍率越高,觀景窗內的影像就會越大;觀景窗裡看到的影像越大,就越容易仔細研究畫面中的細節。

百分之百的視野覆蓋率,表示觀景窗內的畫面與成像完全一致。但若你和我一樣是個四目仔,可能會發現百分百視野覆蓋率且高放大倍率的觀景窗,讓人無法直接看到畫面邊緣。若你習慣用四隻眼睛來取景,俯瞰方式的高視點觀景窗肯定最適合。

─────── 五稜鏡 vs. 五面鏡

有些觀景窗不是很明亮,暗暗的像是怪叔叔正在偷窺般。五稜鏡就是解決這問題的萬靈丹。五稜鏡比五面鏡更能有效傳輸光線。五面鏡通常用在較初階的單眼相機,因為製造成本較低廉,優點就是相機的重量較輕,因為五面鏡是由幾片反射玻璃接合而成,不像五稜鏡採用一塊又大又肥的實心光學玻璃。

#5
五台伴你好行的厲害單眼相機

———— Nikon F 系列（的任何一台）

Nikon F 系列雖然不是有史以來第一款單眼相機，卻是有史以來最重要的單眼相機。單名F的 Nikon 單眼相機甚至還可以防彈——攝影家唐‧麥庫林（Don McCullin）的 Nikon F 曾替他擋下了一顆 AK–47 彈頭，使他倖免於難。Nikon F 系列通過時間考驗，證明自己是史上最耐用的相機之一。

F 和 F2 絕對是經典，若你正在找第一台單眼相機，不妨試試 F3，雖然是手動對焦，但具有自動曝光功能。若想要找一台自動對焦相機，可以考慮 F6、F5 和 F100（按相機等級排序）。最棒的是，Nikon 自1959年推出 F 系列以來，從未變更鏡頭卡口設計，這表示有超過400種不同的鏡頭可供選擇搭配。

———— Canon EOS-1V

在 1987 年 EOS 系統推出之前，Nikon 長年宰制專業相機市場。後來，Canon 捨棄 FD 卡口與手動對焦，繼而發展自動對焦、電子卡口，且成功轉型，專業攝影師們開始蜂擁使用 EOS 系統。自此之後，Nikon 被請下神壇，Canon 登上專業相機市場的龍頭寶座。

EOS-1V 是 Canon 的顛峰之作，標準版連拍每秒 3.5 幀（3.5fps），高速版可達 10fps。如果銀彈充足，請務必選擇高速版，但對大部分人而言，3.5fps 也很夠用，加上 45 個自動對焦點，肯定能保證你的對焦準點。

———— Minolta Maxxum 7000

若你覺得 1980 年代很酷，Minolta Maxxum 7000 就是超。級。讚。但對一些人而言，它看起來就像是計算器和相機結婚生出來的混血兒。在當時，這款相機彷彿對未來充滿了展望（設計方面倒沒有），因為它是世上第一款自動對焦單眼相機，使用的 A 卡口鏡頭，也可以裝在 Sony Alpha 數位單眼相機上。

———— Pentax Spotmatic

Pentax 在數位時代或許已經失寵，但他們曾生產非常酷的底片相機和優秀鏡頭。Spotmatic F 和 SP 單眼相機，與 Nikon F 系列同樣擁有經典外型，但價格卻低廉得多。Pentax Spotmatic 相機採用的並非插刀式卡口（接上鏡頭、轉動並一口氣將其卡入到位），而是採用螺牙卡口（接上鏡頭後需要螺旋擰緊將鏡頭固定），許多相機都使用「M42」卡口，包括 Zeiss、Praktica 以及 Zenit 等經典品牌，因此鏡頭選擇眾多，大多能以低廉的價格購入。

———— Leica R

我們一般不會將 Leica 與物美價廉連結，但與 M 系列旁軸相機相比，R 系列的單眼相機便宜許多。我的選擇會是 R5，它搭載自動曝光模式並修正許多困擾 R3 和 R4 的電子問題。擁有 R 系列的最大好處是，你可以買到與 M 系列同焦段，但價格便宜許多的 Leica 鏡頭。

#6
為什麼旁軸相機讚到不行

當你因小巧而賞輕便型相機，也因想認真拍照而買單眼相機之後，接下來你絕對該試試看旁軸相機。自從 Nikon 推出單眼相機 F 系列後，幾乎打趴所有旁軸相機。但即便如此，如今還是有一群鋼鐵粉絲喜歡用旁軸相機拍照，讓它不至於消聲匿跡。

透過單眼相機鏡頭，我們得以進行精確取景，而旁軸相機的觀景窗，位於略高於鏡頭的側上方，通常會內建框線，代表你想要構圖的畫面，但是由於沒有透過鏡頭反射，取景時會有「視差誤差」，這個狀況會隨著拍攝距離越近，變得更明顯。雖然這聽起來像是一種過時的構圖方法，但使用旁軸相機還是有很多好處：

——— 謹慎且不顯眼

許多街頭攝影師選擇使用旁軸相機進行拍攝，因為快門噪音較小，不像有些單眼相機如同敲鑼打鼓般令人生畏。旁軸相機在按下快門時，並不會發出反光鏡升起的的啪噠聲，有些旁軸相機採用布簾快門，快門簾開闔聲比你早上拉開窗簾時發出的聲音還小。

倘若想忠實呈現畫面，卻又不想分散被攝者注意力，旁軸相機會比單眼相機少了一些壓迫感，因為它體積較小，不會遮住攝影師的半張臉和眼睛，看起來比較不像是狗仔隊。旁軸相機鏡頭也往往比單眼相機的小，這表示相機包可以多放幾顆鏡頭。如果不介意微凸感，甚至可以把鏡頭塞進褲袋裡。

——— 明亮的觀景窗

在旁軸相機中，觀景窗只是一個如窗口般的存在，幾片玻璃將你面前的景色與你的眼睛隔開，所以說，旁軸相機觀景窗不像單眼相機那樣如同一個偷窺孔般。此外，旁軸相機在拍攝時觀景窗不會變瞬間變暗，因為它不需要會翻轉升起的反光鏡。這代表相機曝光同時，仍然可以透過觀景窗取景，隨時準備好拍下一張照片。在曝光的過程中能夠持續觀察眼前場景，也是一種很好的感受。

——— 沒有擾人的反光鏡震動

旁軸相機拍攝時，快門簾開闔聲比單眼相機反光鏡翻轉聲小得多，而且單眼相機反光鏡翻轉所產生的震動，很有可能會毀了你的作品。當你需要進行長時間曝光，或者使用如 1/15 秒等慢速快門時，單眼相機反光鏡的震動，很有可能會影響到照片銳利度。旁軸相機快門震動則輕微得多，因此可以很輕易地就拍到穩定而不晃動的照片。

#7
此生一定要拍拍看的旁軸相機

——— Leica M系列

說到旁軸相機，一定會提到Leica M系列，少了它，簡直是觸犯天條。M系列可以說是經典中的經典。它可能不是探索旁軸世界最便宜的方式，但其無與倫比的地位卻是事實。

M3在1954年問世，是M系列鼻祖，至今仍被許多徠卡狂粉視為終極M系列相機。M系列中，M3擁有最高放大倍率的觀景窗，使其更容易對焦，並配有50mm、90mm和135mm的取景框線。晚一點問世的M2，提供了比M3更寬的35mm取景框線。M4則兩者兼備，對一些徠卡迷來說，它是最後一款真正經典的徠卡相機。

後來的M系列都內建測光表，看起來也長得差不多——除了被公認為是M系列醜小鴨的M5，因為它如此不同，相較於更經典的M系列相機們，價格也更實惠。加拿大與德國混血的M4-2和M4-P也比較不受寵，因為它們代表徠卡經營與產線緊縮的一個時期。

——— Voigtlander Bessa R

當然，有時候器材不可能一次到位，如果沒能勒緊褲帶給自己買一台徠卡，福倫達的Bessa R是很好的替代選擇，同樣採用徠卡M卡口鏡頭（甚至自行研發卓越的M鏡），價格上更為親民。

——— Konica Hexar

有了Hexar RF，便算是擁有了M卡口的旁軸相機，但除了機型外觀考量，其實沒有太多理由選擇Leica M或Bessa R以外的旁軸相機。如果要買Hexar，我會推薦自動對焦版本的Hexar AF，搭載一顆35mm定焦鏡，而且價格十分合理。

——— Contax G

需要一台閃亮亮的旁軸相機來搭配Contax T2嗎？你要找的就是這台。G1的售價比G2低很多，但G1的自動對焦不大可靠，購買G2會是比較明智的選擇。我確實說了「自動對焦」，所以有些人會認為它們不是真正的旁軸相機，但我非常樂意拋下這迂腐的想法，因為Contax G真的很棒，它的觀景窗可以根據鏡頭放大和縮小，這是傳統旁軸相機觀景窗做不到的。小巧袖珍的Contax G鏡頭十分銳利，而且論外型它真的就是一台很漂亮的相機。

——— 同場加映

Nikon的S系列相機對相機藏家來說是必備品。儘管它並未像徠卡那般受到狂熱讚譽，但這也是為什麼S系列相機非常適合收藏與使用。Canon的7系列就沒那麼酷，但更為實用，因為它使用的是Leica M39螺旋卡口。如果預算有限且沒有更換鏡頭的需求，可以參考 Canonet G-III QL17、Olympus 35SP和Yashica Electro 35 GSN。

#8
中片幅：讓我們更上一層樓吧

這本書大部分都是在講解35mm底片相機，但也許再過不久，你對相機的癡迷會昇華成另一個等級，也就是換更大的片幅試試看。

——— 120/220

120和220是中片幅的底片格式（220是120的加長版），這種底片貼合在一張襯紙，並纏繞在片軸上，裝起來比135底片要複雜些。但只要看到那驚人的底片尺寸，你就會馬上原諒它有一點麻煩這件事。

120底片面積比135大得多，足以提供非常豐富的影像細節。135底片單張尺寸為36mm×24mm，而120底片單張尺寸至少為56mm×41.5mm（不同中片幅相機的長寬比不同，所以單張尺寸也會有所不同）。

——— 解析度

若擔心135底片無法與高畫素的感光元件匹敵，那就來一台中片幅相機吧！使用至少比135面積多兩倍的底片（甚至多更多），絕對能提供令人驚豔的細節與清晰影像，非常適合需要超高解析度照片的你。

——— 135底片的下一步

雖然使用中片幅相機的時候，往往有點遲緩與笨重，但倘若已熟悉135底片相機，進階一步就不至於讓大腦打結。把它想像成一台超大的135相機就沒問題了。

——— （相機）模組

有些中片幅相機具有可拆卸的底片盒，更換底片的時候，不需從相機中取出底片。假設你原本在大太陽底下拍照，然後突然要換到室內或光線比較弱的地方，這種更換底片的方式就十分方便，而且不同的長寬比也會有不同的片盒，可因拍攝需要選擇最適合的片盒來構圖。

——— 淺景深

使用120底片，你會發現景深淺得有點過分（關於景深之後會有更詳細的介紹）。準焦到失焦之間，比135底片相機更明顯，也因此讓影像更立體。

#9
五台絕讚的中片幅相機

――――― Hasselblad 500 系列

哈蘇500系列可說是有史以來最具代表性的中片幅相機，機身採用時尚而雅緻的拋光鍍鉻，貼上黑色人造皮革，簡直漂亮到快要不是台相機了。

而且，在無數攝影工作室裡長年暴力測試後，證明在它美麗的外表底下，搭載著一流又經得起時間考驗的機械裝置。在阿波羅11號任務中，阿姆斯壯和艾德林使用改良版哈蘇相機來拍攝月球漫步照片（不是麥可傑克遜那種），自此之後，哈蘇品質堅若磐石的名聲變得無可動搖。

――――― Rolleiflex 2.8F

它幾乎與哈蘇500系列位於同等級，只不過沒登上月球，所以遠不及哈蘇500那麼酷。當我們提到雙眼相機（TLR），祿來就是這種獨特雙眼外觀的典型象徵。不同於單鏡反光相機，雙眼相機多了一顆取景鏡讓你查看即時拍攝畫面，拍照鏡則位於取景鏡下方，這顆鏡頭搭載光圈快門讓底片曝光。

Rolleiflex 2.8F 和 3.5F 是你可以參考看看的，若預算有限，可以看看用料較精簡、價格較便宜的 Rolleicord。

――――― Mamiya 7

講到Mamiya，我馬上就會想到6×7的畫幅。做為攝影工作室相機，RB和RZ67很受歡迎，兩台像磚屋一樣堅固，重量也跟一塊磚差不多重。

最酷的Mamiya中片幅相機，非Mamiya 7莫屬，因為它帶著旁軸相機輕量又多才多藝的特質，底片卻使用中片幅這種怪獸尺寸。在中片幅的世界裡，6×7這個畫幅能夠讓你拍下各種清晰的細節（大概只輸全景畫幅）。

――――― Bronica ETR / ETRS / ETRSi

聰明的人會把預算留給Bronica ETR ―― 一台除了長相，其他條件都是勝利組的相機。它不醜，只是長得無聊。但說真的，它所搭載的 Zenzanon 鏡片 CP 值超高，且6×4.5是一種很好發揮的畫幅。

――――― Pentax 67

看起來粗獷的Pentax 67長得像頭牛。如果用漢堡來形容，那就是一客半熟牛肉漢堡，上下再夾兩份半熟牛排。它就是這麼粗勇，沒在客氣的。如果喜歡一台像坦克般的相機，這台6×7畫幅的相機就是專為你而生的。

――――― 同場加映

與Mamiya 7一樣，Plaubel Makina 也使用6×7畫幅，但它有一個可折疊的鏡頭，這使得相機尺寸變得極其袖珍（以中片幅相機而言），讓你可以直接丟進包包中（當然不能太小）。至於6×4.5畫幅，我也強烈推薦 Contax 645 Pro 和 Pentax 645。

#10
大片幅相機與特殊相機：
無可救藥的相機狂

當你發現自己渴望更大的片幅時，相信你對攝影的癡迷已經到了無可救藥的地步。若你正在尋找能塞進小包包的隨身相機，這一篇建議先跳過（風景攝影大師安瑟·亞當斯雇用一隻騾子來背他的大型相機），因為大片幅相機可能會直接撐破你的包包然後掉在地板上。

大片幅底片尺寸為4×5英寸（10.16cm×12.7cm），巨大的底片尺寸提供無與倫比的影像細節。倘若覺得中片幅掃描檔案或是相片輸出還是不夠力，好像少了點什麼，那麼大片幅相機將提供你所渴望的魔力。請注意：在你打算買一台大片幅相機並上山拍照前，請先找到一隻可以扛相機的騾子（誤）。

還有許多其他不同底片格式，不值得一提（但還是提一下），因為已經沒有人在用了。

———— 先進攝影系統APS

APS是已經消亡的廢片之一，唯一值得一提的是它仍將名字借給數位感光元件使用：APS-C感光元件得名來於尺寸與APS底片大致相同。APS底片毫無意義地在一卷底片裡結合三種畫幅，且一個比一個小，畫質一種比一種差。手上若有APS底片還是可以沖洗，市面上也還買得到APS相機，只是APS底片早已停產許久。

———— 110

不是所有童年回憶都如此美好，110底片相機就是這樣一個例子。我記得這些製造成本低廉、裝著110底片的袖珍長方形盒子。我想一定有人發明了它，認為他們可以像間諜一樣使用這樣的小型相機，但實際上這種底片拍不出清晰的照片。弔詭的是，110底片現在還是可以沖洗，想找麻煩的話我不會阻止你，但對我來說現在用110就只是圖個新奇而已。

———— 127

還有另一種底片仍然買得到也還可以沖洗，那就是127底片，但在我看來，不值得一玩。就尺寸而言，127比135大一些，像是迷你版的中片幅。與135或中片幅相機同樣放在eBay上出售，你會發現127相機根本乏人問津。

#11
玩具相機：又笨又有趣

你大概不會一開始就愛上玩具相機，因為玩具相機通常塑膠感很重，看起來實在不怎麼樣。Lomography 為攝影灌注許多的樂趣，但該品牌也為這種樂趣灌注了巨大的營銷成本。他們家很多相機都是用廉價塑料製成，若只拍了幾卷底片就壞死，千萬別感到意外。

話雖如此，有些玩具相機還是深得我心，只要你能接受以下幾點：1.支付薪水給做出精美包裝的營銷公關和平面設計師。但說實在的，我們平時買到的大部分商品也都是如此；2.樂趣可能不會持續太久，因為相機很容易壞；3.其實你可以用低於玩具相機的價格買到更實在的相機。

如果以上都還擋不住你，那麼以下是我推薦的三台玩具相機：

——— Holga GN

最初的 Holga 算是窮人版的中片幅相機。它的功能非常陽春：只有一種快門速度、非常粗略的對焦方法、兩段光圈設置。2009 年之前，它有兩段光圈：「多雲」和「晴天」（據說大同小異），但現在它們多出了 f/13 和 f/20 光圈（有可能還是大同小異）。還有，別忘了那些可能會在底片上留下小條紋的漏光，以及由於鏡頭關係，它可能（每台相機都有點不同）會有強烈暗角和成像鬆軟的問題（但這也是大家喜歡它的原因）。你可以在 eBay 上找到沒有閃亮 Lomography 包裝而更便宜的 Holga。

——— Diana

它和 Holga 基本上就是難兄難妹，廉價的塑料結構沒什麼兩樣。就功能而言，它也只比 Holga 多了一段光圈。但就外觀而言，它確實像是穿上一件亮麗外衣，看起來更時髦，實際上卻是價格過高的廉價塑膠製品。但它的可取之處在於，你可以使用其他好用的塑膠配件來盡情搭配，包括裝上使用 Fujifilm Instax 底片的拍立得機背，讓你獲得一拍就立得的樂趣。

——— Lomo LC-A

開啟玩具相機潮流的，就是這台俄羅斯製造的輕便型相機。它看起來有點像日本製造的 Cosina CX，但拍出來的照片很不 CX，比較像是……俄製輕便相機會有的畫質，你知道的。就玩具相機而言，LC-A 拍出來的照片可說是相當不錯，但話又說回來，其實它並不算真正的玩具相機，只是跟一般相機比起來，它的畫質的確不夠好，成像鬆軟，又有粗暴的暗角，但這就是它的魅力所在。

盡量避開 Lomography 出品的 Lomo LC-A+，不知為何他們認為在中國重新製造這款俄羅斯經典相機一定超酷——機身更加塑膠感，但價格依舊高貴。不妨在 eBay 上搜索原版俄羅斯製的 LC-A，用低廉價格享受原版的廉價設計，感受一下 Lomography 重製版 LC-A+ 的特色。

#12
如何為自己量身選購一台完美相機

是時候提款買台好用的相機了吧！但要怎麼確定這一台就是最好的那台呢？如果你追求的是完美，這個坑大概永遠見不到底。最好的相機其實是最適合你的那台，而不是別人口中好棒棒好厲害的那台。你才是使用相機的人，因此購買適合你的相機至關重要。

我的第一台相機 Pentax MZ-M 是姊姊送我的生日禮物，它擁有所有的基本功能，有快門轉盤，也有光圈控制環，手動曝光、手動對焦，沒有多餘的裝飾或花俏功能，讓我可以專心學習曝光的基礎知識。找一台手感舒適又不會太重的相機——可以掛在脖子或者肩膀上拍一整天也不會累的那種，接著思考拍照習慣，倘若喜歡風景或建築攝影，就不需特別找自動對焦速度快或是10fps相機；喜歡旅行攝影的人，應該輕量化，像是旁軸相機；若不想一直更換鏡頭，輕便型相機就行了。

——— 一些需要留意的事

• **快門速度**｜許多舊款相機都是機械式快門，代表不需要電池也可以拍照。但隨著歲月更迭，快門速度可能會失準，通常好發在較高速或是慢速快門。為了確保快門速度的準確，記得留點預算給相機保養師傅。

• **快門簾**｜有些相機搭載布製快門簾而非金屬快門簾，就像褲子一樣，布製快門簾可能會磨損（除非你穿金屬做的褲子）。

• **觀景窗**｜留意觀景窗是否髒汙——你需要一個視野乾淨又清晰的觀景窗。單眼相機應檢查是否鏡像分離；旁軸相機則應檢查黃斑對焦能確實重疊。

• **轉盤、按鈕**｜確保所有轉盤和按鈕的功能正常，大家都不想遇到過片桿或回片旋鈕在拍照時罷工的狀況吧！

• **機械 vs. 電子**｜機械相機的優點在故障維修較容易，若相機帶有電子元件，出現問題無法維修時，恭喜你多了一個超酷的相機造型紙鎮可以用。

——— 購買來源

以下是兩個最佳選項：

① **二手老相機店**｜買相機時最好與人面對面打交道，對方可以提供許多實用建議。也許會多花一點錢，但若相機有問題，至少有實體店家可以處理。

② **網購**｜我大部分會在eBay上買，線上選擇畢竟比較多。我可以舒舒服服地在家裡慢慢挑。如果能掌握競標訣竅，還能以划算的價格買到想要的相機。但這都是因為我既懶惰又喜歡便宜行事的緣故。

#13
為什麼你該拍底片, 而非千萬像素

我致力拍攝底片,並非出於一種懷舊感。我完全贊成任何形式的技術創新,但至少要超越過往。到目前為止,還沒有任何東西可以辦得到。

—— 克里斯多夫·諾蘭 (Christopher Nolan)

底片可能已經凋零,但它絕對還活著。底片之所以得以倖存,甚至重新發光發熱,不是因為它比數位更適合拍照,而是因為它具有一些獨特的個性和特質,讓它如此吸引人。

底片感

你大可花時間在Photoshop裡將精細的數位檔案調出某種底片質感,但讓我們面對事實:只有底片看起來像底片。底片的美妙之處,在於世上並沒有一種標準的底片風格,每一款底片都擁有屬於自己的獨特樣貌。不同的底片對光的反應不同,有著不同的色彩演繹、對比度和顆粒感。無需軟體,無需後製,它就是一種看了令人愉悅又直接了當的影像美學。

讓你專注於重要畫面

用數位相機拍完照,通常第一件事就是在螢幕上確認拍攝成果。你會檢查構圖、曝光、拍攝對象的頭髮有沒有亂、自己的頭髮飄得好不好看,然後找到方法來改進這張照片,直到結果令人滿意。想增進

攝影技巧或追求完美(或更好的髮型),這並沒有什麼問題,但千萬別當個只關注相機,而不關注周遭環境的攝影者。

無法在拍攝後立即回看,可以讓你專注於更重要的事情,就是拍照前的思路。按下快門之前,確認取景到位且曝光正確,而不是事後看著螢幕,才希望自己剛剛拍出一張好照片。

耐心有好報

每次從沖印店拿回底片時,就像是聖誕襪開獎的孩子,當你發現自己拍得很成功時,瞬間會陷入一陣狂喜。這個裝著底片的信封,可能是你能送給自己最好的禮物了。要是沒有成功,就給自己加油打氣,鼓勵自己下次會拍得更好。

我的小祕訣

• 享受過程,欣賞結果。不要浪費時間拿數位照片跟底片照比較。知道自己所愛,也愛自己所拍,這才是最重要的。

• 每卷底片張數有限。為了所拍的照片付沖洗費,會強迫你思考,在真正值得拍下的主題和畫面上,如何明智地按下每一次快門。

#14
該拍那一款底片？

底片種類繁多，不同感光乳劑配方，可以產出不同特色的調性、顏色和粒子粗細來任君挑選。開始討論以前，我先來介紹一下兩種可以拍拍看的底片類型。

——— 負片（印用底片）

負片得名於拍完後會產生色彩反轉的負像，是市面上最常見的底片種類，以便宜又有效率的C-41程序沖洗（一小時就可完成），且適合在相紙上印相。

負片具有更高的曝光寬容度，即使拍攝時有些過曝或是曝光不足（太亮或太暗），沖印相片的時候還是可以進行調整與修正。

——— 幻燈片（彩色正片）

幻燈片看起來就是酷，那極致光亮的效果，仰賴的是一種叫做E-6的沖片程序，這比C-41還要複雜許多，所以沖洗費用也高出不少，作業需要的時間也比負片來得長。

另一個重點是幻燈片的曝光寬容度比較低。如果照片過度曝光，亮部可能會變得一片慘白。如果曝光

不足，暗部細節也會不見。這些丟失的細節都很難拉得回來，所以使用幻燈片時，曝光數值必須非常精確，負片相較之下就沒這麼嚴格。

聽起來幻燈片好像很難駕馭，但幻燈片所呈現出豐富飽滿、令人垂涎欲滴的發色，絕對是負片無法相比的。此外，幻燈片的銀鹽粒子也更細緻，影像乾淨、通透清晰。若想拍出絕美風景攝影，幻燈片會是你的完美選擇。雖然幻燈片比較難搞，但只要搞定曝光，一切努力絕對值得。還有，沖洗好的幻燈片可以PO（投影）到牆上，或別人的臉書牆上（如果對方開放權限）。

——— 我的小祕訣

• 負片適合初學者，使用負片時，比較不用擔心曝光技巧，拍照時心情比較篤定。

• 開始使用幻燈片拍攝時，先試著拍一些靜物，這樣比較能夠掌握正確的曝光數值。

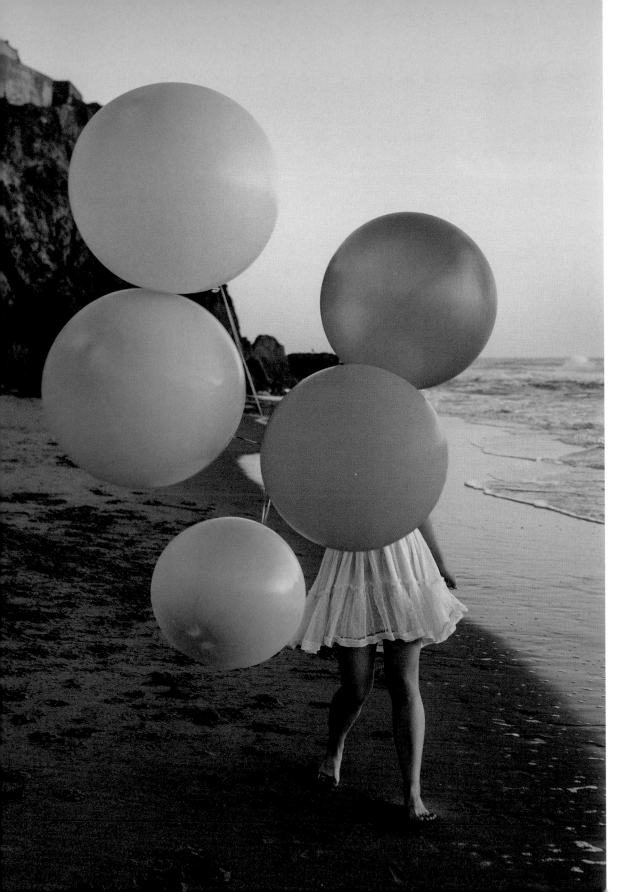

#15
把這些彩色底片裝起來！

——— 風景照

若想拍絕美風景或大自然，可以囤一些 Fujifilm Velvia 50。風景攝影家極度推崇這款正片，因為它透過鮮明、飽和的色調來演繹這個世界，在 Velvia 的加持之下，綠葉看起來更綠了。無論日正當中或是晨昏時刻，這款銀鹽粒子超細膩的底片，暗部華麗豐富，亮部層次令人賞心悅目，暖色調引人入勝。聽起來很完美，但它表現較差的部分是膚色。若拍攝對象膚色白晰，這款底片會讓他 / 她看起來像顆正在開口笑的番茄，因為照片中的肌膚看起來都會偏紅。

Velvia 100F 比較能妥善處理膚色，但運用在風景上，就沒有 Velvia 50 那種飽滿的發色。Velvia 100 在保有 Velvia 50 的氛圍與描繪出好看膚色這兩方面，取得很好的平衡。名字裡的 100 指的是感光度，比起 50，它對光更加敏感。

若不想拍正片，Ektar 100 是一個可靠的選擇，因為它同樣具備鮮明、高飽和度的色彩，但有更好的曝光動態範圍，比較不會遇到拍攝正片時亮部容易爆掉的問題。Fujifilm 160 NS 是另一支不錯的負片，可惜市面上不大好找，通常只在日本國內販售。Kodak Portra 160 也是一支值得一試、顆粒感細緻的底片，適合拍攝景色，但色調更柔和些。它可能並非一款必備的風景底片，但這也表示它可以被更廣泛地使用。

——— 人物與其他主題

講到人像照，肌膚的發色是最重要的。你不會想讓照片裡的人看起來像是曬傷、過於褐黃或者才剛噴完古銅色仿曬劑。

Kodak Portra 可能不是風景攝影的首選，但它卻是人像攝影的絕佳選擇。Portra 400 的色彩飽和度比 Portra 160 高一些，但低於 Portra 800，這個完美的平衡讓膚色看起來恰到好處。當我無法下定決心要用那一支底片時，我可能會拿起一卷 Portra 400，然後放棄糾結。它是一支泛用度高、發色好看的底片，在白天拍攝時，大多數的照片都非常討喜。它也是一支負片，使用上較容易，跟正片比起來，可以更完好地保留亮部細節。

Fujifilm Pro 400H 是 Portra 的絕佳替代品，它以淡而柔和的色調演繹出美麗的膚色，對想要復古氛圍的人而言，十分具有吸引力。與 Portra 400 的暖色調相比，Pro 400H 發色略冷一些。

如果還想多嘗試拍攝正片，Fujichrome Astia 100F 和 Provia 100F 都非常適合拍攝人像，前者的發色比後者略暖些。不過，兩者屬於比較慢速的底片，因此需要更長的曝光時間。Kodak Gold 和 Fujifilm Superia 也很值得推薦。並非所有前述底片都可以在坊間隨意買得到，Gold 和 Superia 就相對常見，但這並不是說它們很無趣。若想要有充滿衝擊力又生動的感覺，請選擇 Gold；Superia 的色調較冷，會帶出藍色和綠色調。

#16
黑白合理化一切

「彩色攝影都是狗屁。」這是街頭攝影至尊霸主布列松（Henri Cartier-Bresson）對彩色攝影先驅之一的艾格斯頓（WIllIam Eggleston）說過的話。如今，大概沒有人敢再詆毀彩色攝影。儘管黑白攝影仍然與藝術攝影有著緊密關係，但現今大多是使用數位攝影之後產生的想法與決定。若想鑽研黑白攝影，你應該使用黑白底片來拍攝。幸運的是，市面上有一堆不同廠牌的黑白底片等你來實驗。以下是一些你或許想了解的細節：

──────── ISO 100

Kodak T-Max 100是一款粒子細緻的黑白底片，可清晰呈現出畫面中的細節，且黑白階調柔滑。另一款同樣優秀的選擇是Ilford Delta 100，但若你更喜歡階調豐富、畫面銳利的話，那還是選T-Max 100。

當富士再度重啟黑白底片生產線時，推出了Acros II。Acros II與Acros基本上是相同的，只有一點點細微差異。Acros II的反差比較明顯一點。

ISO 100底片對光的敏感度較低，比較適合在明亮的日光下拍攝或是長時間曝光，其細緻的銀鹽顆粒也更適合拍攝風景或肖像。若題材更加多變，無論光源是否充足，都可以試試看ISO 400黑白底片。

──────── ISO 400

Kodak Tri-X 400與Ilford HP5 Plus是黑白攝影兩大經典底片。如果你想知道為什麼粒子感豐富的照片令人著迷，那一定要試試看Tri-X 400那充滿情緒變化的暗部與粗粒子。若不想要有這麼鮮明的特色，Ilford HP5 Plus會是好選擇，它同樣具有粗粒子的特點，但階調較柔和，對比也較低，暗部與亮部容納更多細節。若想呈現最大程度的情緒張力，那請嘗試JCH StreetPan 400，它的對比十分強烈，暗部既深又沉，戲劇性十足。

Ilford XP2 Super與Fujifilm Neopan 400CN適合不想費勁拍攝黑白照的人。兩款底片皆以C-41程序沖洗，這表示任何沖印店都可以有效率又便宜地沖洗出來。只是洗出來的畫面不會像傳統黑白底片這麼酷。

──────── ISO 3200

如此高感光度的底片，不意外地畫面上的粒子感會非常明顯，但也不像大家說的那樣破壞畫面。ISO 3200的底片，有兩種選擇：Kodak T-Max P3200與Ilford Delta 3200。雖然兩款ISO都是3200，但T-Max P3200其實是ISO 800的底片，只是可讓你設定成（增感）ISO 3200來拍照。而Delta 3200則是ISO 1600的底片設定成ISO 3200來拍（我們會在後面解釋增感與減感）。T-Max P3200比Delta 3200更銳利一些，顆粒感較小，對比度較高。Delta 3200呈現出較復古的氛圍，粒子較粗、階調柔和，對比也比較低。

#17
如何添購屬於自己的「完美」鏡頭

可別小看投資優質鏡頭的重要性。相機可說只是一個裡頭有可以讓光線通過的活板門機制,並且帶著品牌名稱的不透光盒子。是裝在相機前的那幾塊迷人玻璃,在照片裡注入魔法。

在理想的世界裡,你會想要最完美的鏡頭。但在現實生活中,只能掂掂自己的荷包有多重。所以千萬別完全聽信網紅們,讓他們幫你決定該用辛苦賺來的錢錢買哪顆鏡頭。別人的使用心得參考就好,你必須透過自己的雙眼來做決定。想清楚自己的喜好、需求,搜尋實拍照片來了解是不是自己喜歡的。

——— 焦段

首先,想清楚自己所需的鏡頭焦段。焦段通常以mm(一些老鏡會用cm)表示。數字越小越廣角,代表在觀景窗裡可以看到的東西越多。數字越大,焦段越長,也就是望遠鏡頭,有利於拍攝位於遠處的對象,或者對拍攝對象進行更緊湊的裁切。

——— 光圈

接下來該考慮的是鏡頭最大光圈。光圈葉片打開時會讓更多的光線進入,縮起來時則相反。最大光圈就是光圈最能開到多大——以「f / 數字」來表示,該數通常會印在鏡頭正面,數字越小,光圈越大,鏡頭可搭配的快門速度則越快。大光圈鏡頭可以讓更多光線進入,聽起來很不錯,只不過,通常光圈全開時,也是鏡頭成像表現最差的時候。

——— 散景

光圈全開拍照時,對焦點上的主體清晰,而焦外的背景或前景會鬆散模糊。這會使得拍攝主題特別突出,把觀者的目光帶到主體身上,此時畫面中最不想要的就是在背景中出現會分散注意力但又失焦的元素。攝影器材控們提到散景時,指的就是照片中焦外模糊效果帶來的致命吸引力。好的大光圈鏡頭,散景就如同奶油一般融化,不怎樣的鏡頭,散景反而會讓人難以專注在主體上。

——— 銳利度

有些人評估鏡頭時只考慮鏡頭的銳利度,但一顆好鏡頭還有許多其他要素,而非只是銳不銳利。當然,大多數現代鏡頭都採用非球面鏡片設計,修正了過往的光學缺陷,可以拍出非常銳利、乾淨的畫面。你必須先想清楚,究竟自己偏愛銳利的畫質,還是其實喜歡老鏡帶來的復古氛圍。

——— 我的小祕訣

• 符合拍攝需求,自己也喜歡,就是最完美的鏡頭——跟大家都說好的那一顆鏡頭一點關係都沒有。

• 你會聽到像是色差、像散、彗形像差這類的名詞。想全部搞清楚大概會去掉半條命。老實說,你大可不用過於擔心鏡頭的某些不完美之處。

#18
購買老鏡時需要注意的五件事

——— 刮痕

凡拍過必留下痕跡，但除非有人在鏡片上鬼畫符，否則一些細微刮痕通常沒什麼問題，不太會影響鏡頭成像。唯一可能受影響的就是二手價格，但如果你用合理價格購入那就沒關係啦！

——— 入塵

我尚未看過鏡頭內任何嚴重到足以影響成像的小小灰塵。鏡頭入塵在所難免。想像一下鏡頭部件能伸能縮，也就會吸入、排出空氣，所以難怪一塊死皮會出現在你的鏡頭裡。

——— 霉絲和霧化

兩者的成因都是將鏡頭放在炎熱潮濕的環境中。鏡頭內的潤滑劑蒸發並被困在裡面時，就會形成霧化，而霉絲就是鏡頭發霉。可以利用手電筒直接照射鏡頭來檢查。兩者會降低鏡頭的對比度，讓照片看起來較柔和。記得確保你購買的二手鏡頭沒有霉絲與霧化。鏡頭可以維修，但是鏡片的損壞可能是不可逆的。

——— 對焦環與光圈環

注意對焦環是否像奶油般滑順。老鏡頭可能累積數十年的油脂與汙垢卡在對焦環裡面，讓對焦環難以旋轉，對於需要手動對焦的人來說，絕對是件苦差事。也要記得檢查光圈環是否會發出輕輕的咔噠聲，且轉起來沒有任何黏滯的阻力。

——— 光圈葉片

光圈葉片可能會滲油，導致運作出現問題。如果油滲到其他鏡頭零件，可能會對成像造成不良影響。記得要檢查光圈葉片的運作；它們會一致地開合，並且沒有任何明顯鬆動的感覺。

——— 我的小祕訣

• 買鏡頭的時候進行手電筒測試。看要帶把手電筒，還是使用手機上的手電筒功能。

• 如果上網買鏡頭，請詢問賣家上述所有內容。

• 除非你是收藏家，否則鏡頭不需要求到完美狀態。鏡頭是拿來用的。

#19
為什麼「標準鏡」是你最好的朋友

「標準鏡」這個名字聽起來似乎不怎麼厲害,但它不僅會是最有用的鏡頭,而且還會是最有意思的鏡頭。在135底片相機術語中,50mm是標準鏡頭焦段(但數據控可能會指出實際上應該是43mm)。如果使用中片幅相機,標準鏡的焦段會更長些。

——— 有標準鏡萬事足

所有用標準鏡拍出來的照片看起來都不會有什麼問題,因為它非常接近人眼所見的視角(至少大家是這麼說的)。其實人類眼球可以涵蓋比50mm還要廣得多的視角,約莫是20mm或24mm,但絕大部分都是所謂的周邊視覺。人類在視覺上一次可以聚焦的注視點,會比較接近標準鏡所呈現的視覺。

這也許就是為什麼用50mm鏡頭拍出來的照片看起來如此賞心悅目,因為我們的大腦對這樣的視角、透視還是放大率都非常熟悉,感覺上很像你透過他人的雙眼在看一個場景。或許不用解釋那麼多,我們就是很自然地接受了它的好。

——— 50mm鏡皇

如果你追求的是超大光圈以及夢幻散景,那麼你一定會愛上50mm鏡皇。最大光圈的鏡頭焦段都常都是50mm,例如徠卡那顆壞壞惹人愛的Noctilux 50mm f/1.0,甚至還有更壞的Noctilux f/0.95。Canon除了有一顆50mm f/1.0L,還出了一顆只慢一滴滴的f/1.2,把門檻「拉低」到一個其他焦段都到不了的水準。

如果50mm鏡皇們不是你的菜(或不是你錢包的菜),還是有很多其他選擇。

——— 50mm入門鏡

50mm入門鏡,是勤儉持家的攝影師的好選擇。入門鏡能讓人以最少的預算換得絕佳的光學表現。大多數的廠牌都以50mm f/1.8(或f/2.0)做為初階入門鏡。f/1.8在今日仍然是非常明智的選擇。有時候初階入門鏡反而能比昂貴的鏡皇們提供更好的影像畫質。

——— 開啟百搭模式

除了超貴的鏡皇或是實惠的初階入門鏡,有的50mm鏡頭還搭載微距功能,可以拍花,或是拍出能數毛的毛毛蟲照片。也有搭載移軸功能的50mm鏡頭,用來拍攝建築物,可修正透視扭曲,讓每棟大樓看起來都直挺挺的。這個焦段不會近到只能看到模特兒的鼻毛,也不會寬到讓街坊鄰居不小心亂入。不用退後太多步就可將所有物件擺進構圖內,也不怕畫面裡會有過多的細節。在構圖裡放進剛剛好的量,是50mm鏡頭能夠保持畫面整潔的原因。

以上這些條件告訴大家50mm鏡頭可以用來拍攝幾乎所有的題材,從人像到風景,從街拍到微距。更棒的是,50mm是最俐落、輕便的鏡頭之一。這就是為什麼它會是你的第一名鏡頭,甚至是唯一一顆鏡頭。

#20
廣角鏡頭：給你多更多

要是發現使用50mm鏡頭時，為了構圖常常得退到背靠在牆上，那麼你可能需要一支廣角鏡來換取更多空間。然而，一但畫面能夠容納更多東西，接下來只會想要多更多。這個時候使用廣角鏡，一定會為你帶來更多樂趣，因為畫面裡充滿更多細節了。

——— 35mm

135相機上的35mm鏡頭，通常被歸類為廣角鏡頭。但它的功能更像是「廣角標準」鏡，畫面上與50mm沒有太多差別——本質上在邊緣留了更多空間。因此，如果你已經有了50mm鏡頭，那麼使用35mm來當廣角鏡頭的意義就不大。

——— 28mm

所謂「失之毫釐，差之千里」，不過少了幾個mm，但在28mm的焦段底下，廣角的效果開始真正展現：事物似乎比實際上的距離感更遠，你會發現構圖有更多發揮空間，而且不會與肉眼看到的相差太多。

——— 24mm

如果覺得28mm不夠廣角，不妨選擇24mm。它依然可以展現出廣角的視野，但不會讓人覺得拍非所見。在廣角鏡中，事物的扭曲感變得更明顯，背景裡的事物看起來明顯小於雙眼所見，形狀和線條明顯地被拉長。

——— 21mm/20mm

在這個焦段下，你會以超寬廣的視野來看所有東西，畫面戲劇感十足，讓離鏡頭較近的東西看起來好像被吸進畫面般，人的四肢看起來斜長扭曲，所有的東西也都像是遠離鏡頭般。它可能會使你拍的主角看起來像在表演怪胎秀，因此最好不要使用超廣角拍攝人像，除非你對模特兒很有意見。

——— 10–16mm

在10–16mm這個焦段範圍內，都算是超廣角鏡頭。其實把這個焦段範圍都歸類成超廣角並不公平，因為視角從107度（16mm）一直到極端的130度（10mm），讓人不得不小心畫面兩側任何會亂入的東西，因為完美構圖可能會直接被莫名的手指或是隨便的路人甲給破壞。這種特殊用途的鏡頭，形狀與線條變形誇張更勝21mm或20mm，相機只要歪斜一點點，照片中的線條看起來就會嚴重扭曲，需要非常謹慎地構圖才能獲得好照片。若能花一些時間學習如何與之相處，就有機會拍出令人驚奇拍手叫好的照片。

——— 魚眼鏡頭

如果你想拍的畫面與肉眼所見完全不同，那麼可以試試魚眼鏡頭裡的世界觀。魚眼鏡頭區分為線性魚眼跟圓形魚眼，其中圓形魚眼鏡頭會在畫面上產生以畫幅為直徑的黑色圓形外框。兩者共同特徵就是畫面中的線條嚴重畸變扭曲。

#21
望遠鏡頭：讓不可能變可能

就算你從來沒用過，也早就可以將這些長得要命的望遠鏡頭跟以下人士做聯想：運動攝影師、穿釣魚背心的賞鳥人士，還有一些喜歡躲在遠處狙擊，除了風衣以外底下什麼也沒穿的傢伙。我猜啦。

長焦段提供更遠的攝影範圍，可以拍攝到因為距離而難以拍到的對象。雖然這是望遠鏡頭主要被使用的原因，但在其他情境中，它也非常好用。

——— 將背景融化到看不見

望遠鏡頭可將拍攝主體從背景分離出來，減少觀者分心的機會。它將背景柔化得像又濃又綿的起司火鍋，同時又可以保持主體銳利，藉此引導大家將注意力放在拍攝主體上。

長鏡頭的放大率比較高，它會將觀景窗內的主體、背景及其他所有東西都放大，包含失焦的物件。有些人可能會認為，跟標準鏡或廣角鏡相比，望遠鏡頭的景深並沒有比較淺。如果站在相同的攝影位置而言，確實如此，但如果你拿著鏡頭往後站，使主體在兩種鏡頭的觀景窗內看起來一樣大，望遠鏡頭的景深就會是比較淺的那個了。不用太在意於這種透視點上面的比較，只要記得，望遠鏡頭就是一副可以將背景融到你會忘卻它的放大鏡即可。

——— 短長焦望遠鏡頭

75mm 到 135mm 的鏡頭都在這個分類裡，這是一個很理想的人像焦段，可以拍出美麗、模糊的背景，同時能夠好好把焦點放在眼前的那張面孔，距離也不會遠到必須使用對講機來給拍攝對象做指示。在使用上，它和你那顆值得信賴的標準鏡頭並無太大不同，因為在焦段上，它只稍微長了一點，而這也表示它並沒有那種可以在遠距離攝影時能夠派得上用場的高放大率。

——— 中長焦望遠鏡頭

如果想要從事運動攝影，往上提高到 300mm，會是最實用的焦段（也要看是哪一種運動）。它可以讓你離賽場超近，但又不會成為場上的障礙物。短長焦鏡頭即使是手持也可以輕鬆地拍到穩定的畫面，但中長焦鏡頭可能就要多費心，必須搭配夠快的快門，或者使用具有防手震功能的鏡頭來消除晃動感。越長的鏡頭，越難在手持時拍到穩定而不晃動的畫面。

——— 超長焦望遠鏡頭

任何超過 300mm 以上的焦段，都是為攝影超硬派人士而生。能夠花一大筆錢在一大管玻璃上，且將相當於一個新生兒的重量扛在肩上一整天，那你肯定是非常認真地看待自己的作品。對我而言，這樣的鏡頭就不屬於常見的底片鏡頭。但如果你不介意整天拉著一個行李箱，或是租借一頭小毛驢來幫你揹的話，還是可以嘗試的。

#22
三顆鏡頭就足夠

「3」是個神奇數字——外出拍照時，帶三顆鏡頭就足夠。如果你知道要拍什麼主題，好好準備所需器材即可，不需要把整個防潮箱都揹出門。只有你知道自己需要哪些鏡頭，但將數量控制在三顆以內，事情會簡單得多，不會因為鏡頭太多猶豫不決而把時間浪費在換鏡頭上。

至於該準備哪三支鏡頭？以下是幾個我可能會使用的組合：

——— 28–50–85mm：旅行組

這三顆鏡頭組，既簡潔又幾乎涵蓋了旅行中想要拍的內容，不管是風景、大自然、街景或是人像，通通都包了！

到了晚上，不妨換上50mm標準鏡，確保足夠的進光量。雖然85mm也可以在低光源情況下拍攝（因為通常85mm鏡頭都有較大的光圈，如f/2或更大），但85mm可能是其中最厚重的一顆，手持短長焦望遠鏡頭拍攝畫面可能會比較不穩定。

如果平常比較喜歡寬廣一點的視角，可以換成24–35–85mm的組合。不論是旅行或是在城市裡閒晃，這組鏡頭可以為大多數的狀況做好準備，使用上也不至於太過複雜。

——— 16–24–35mm：風景組

風景攝影師們並不是非得使用廣角鏡頭不可，但我發現我在拍風景時，大多使用這個範圍的焦段。

由於風景往往是靜態的，因此16–24–35mm鏡頭組，提供了三種不同焦段，涵蓋我慣常的拍攝範圍，但彼此差距不會太多。拍攝風景時，我會將相機架在腳架上，花些時間移動相機嘗試不同位置，有需要的時候才會換鏡頭。

你會攜帶哪三顆鏡頭？每個人的需求跟答案都不盡相同。打包你所需的焦段，但簡化器材選擇，那就對了。

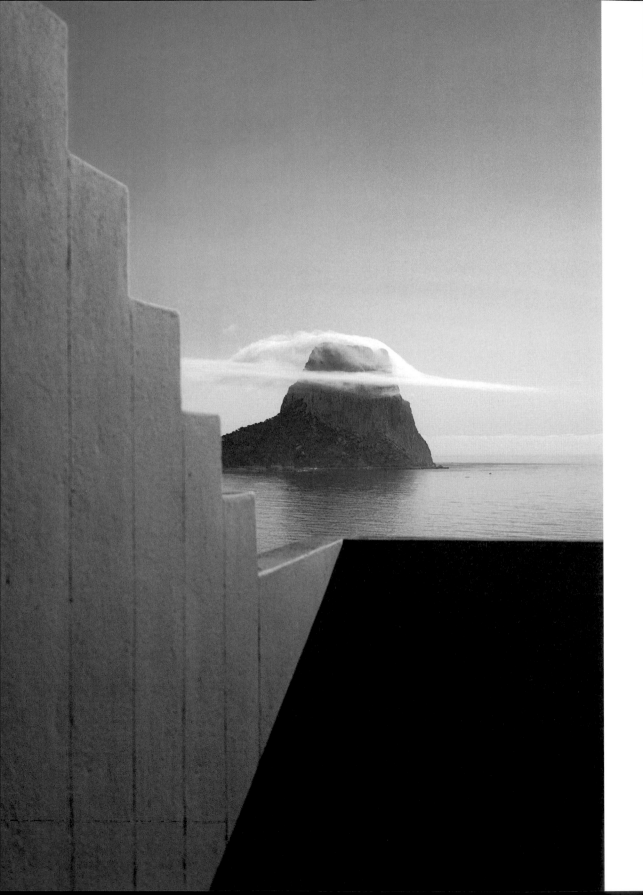

#23
變焦 vs. 定焦鏡：該選誰呢？

將鏡頭數量控制在三顆定焦鏡，讓裝備簡單俐落，似乎是個明智想法。但若考慮變焦鏡，事情就不一樣了。講求實際、追求輕便的人，可能只想帶一顆變焦鏡頭，一顆抵三顆上一節提到的焦段選擇（可能比三顆還多）。

但，到底應該使用哪一顆鏡頭？這跟挑選內衣褲一樣，我很難建議你應該要買什麼，但是我絕對可以幫助你思考自己需要的是什麼（我說鏡頭，不是內衣褲）。

——— 何謂定焦鏡頭？

定焦鏡頭的焦段是固定的，意思是如果希望構圖裡容納更多物件，攝影者就必須要往後站；如果希望拍攝主體的畫面更緊湊，就必須走近一點。

——— 何謂變焦鏡頭？

有了變焦，雙腳就不需要這麼辛苦走動，只需要用手轉動鏡頭上的變焦環，不論要寬一點的視角或是緊湊一點的畫面都沒問題。變焦鏡的焦段與最大光圈通常都標示在鏡頭前端。24–70mm f/2.8–4意思是這顆鏡頭變焦範圍在24mm到70mm，最大光圈在24mm時是f/2.8，在70mm時則是f/4。價格較高昂的變焦鏡，擁有恆定光圈，最大光圈值不會隨焦段變小（如24–70mm f/2.8）。但基於更複雜的光學設計，通常鏡頭比較大顆，也比較重。

為了幫助你釐清自己適合哪一種鏡頭，以下說明需要定焦或變焦鏡的各種理由：

• 定焦鏡頭｜**1** 常比變焦鏡頭小且輕；**2** 定焦鏡通常擁有較大光圈，適合在低光源時拍攝；**3** 大多數（但非絕對）定焦鏡擁有較佳的光學素質，可拍出變焦鏡做不到的頂尖質感，原因是變焦鏡涉及更複雜的光學設計；**4** 定焦鏡迫使你在拍攝時必須移動，因此你會處在一個積極思考，並專注在構圖的狀態，而不是站在一個定點，只要動動手就搞定；**5** 用定焦鏡比較清楚知道自己在看什麼：如視角、放大率，以及景深。

• 變焦鏡頭｜**1** 使用變焦鏡頭，比換一顆定焦鏡頭來得快；**2** 定焦鏡確實是比變焦鏡輕，但變焦鏡所涵蓋的焦段，比同焦段所有定焦鏡的總和輕多了；**3** 倘若帶著三顆變焦鏡在身上，可以拍到的焦段範圍就非常大；**4** 處在一個無法移動腳步改變構圖視角的地點時，變焦鏡就變得非常好用；**5** 利於拍攝移動速度快、距離可能會忽遠忽近的對象；**6** 若非使用最大光圈拍攝，定焦鏡與變焦鏡，在畫質上不會相去甚遠。大部分變焦鏡，縮光圈之後畫質一樣銳利。

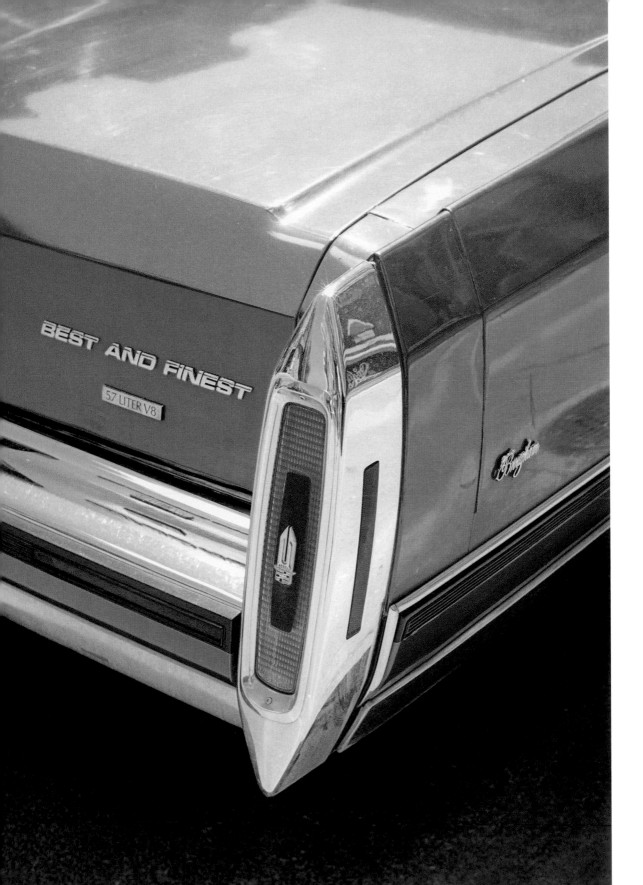

#24
自動 vs. 手動：到底該怎麼動？

不是精通手動模式，就能成為攝影大師。拍照時感到自在最重要，信任、依賴相機自動模式，並不代表你就是一個比較不會拍照的人。自動模式就是要讓我們的拍照人生更輕鬆，如果自動模式拍得好好的，幹嘛還去挑戰麻煩的手動模式？

——— 自動對焦 vs. 手動對焦？

你只需要這樣做：透過觀景窗，選一個點，然後半按快門。自動對焦的相機就是這麼簡單。不過，若你習慣現代數位相機超快的對焦速度，可能會對某些舊型底片相機的對焦速度與缺乏對焦點選擇，感到有些不知所措。

倘若知道確切的對焦點，有時候，手動對焦還更快。這比等自動對焦搜尋對焦點（且最後還可能沒對到正確的點）更讓人信心大增。擁有一台自動對焦的功能的底片相機，是老天保佑，但請記得，自動對焦的功能有時快又準，但有時也可能什麼都不準。

——— 自動曝光

以下是一些你可以使用的自動曝光模式（取決於個別相機設計）：

① **全自動**｜讓相機決定快門速度與光圈數值，取得適當曝光。

② **光圈先決**｜自己決定光圈數值，相機計算好快門速度，取得適當曝光。

③ **快門先決**｜自己決定快門速度，相機計算好光圈數值，取得適當曝光。

④ 剛開始學習如何拍照時，我堅持使用全手動相機，因為我想要那種操控相機進而創造畫面的感覺，這也讓我與相機或者是攝影過程本身產生某種連結（或一些假掰的感覺）。

使用手動相機拍照確實很有趣，倘若使用底片拍攝，避開所有模式的缺點，盡情體驗老派攝影過程也是合情合理。有些時候，手動曝光也是必須，因為這樣可以讓我們百分百控制曝光量。話雖如此，如果能夠以更輕鬆的方式拍照，我還是非常樂意使用自動模式。

#25
用測光表找到完美曝光值

如果你很會講希臘語,或是很會查維基百科,可能
會知道「攝影」這個詞是「用光來繪畫」的意思。要
畫出一幅完美的畫,需要使用恰到好處的光線,
確定沒有曝光過度(光線太多)或曝光不足(光線太
少)。這時候,測光表就是可以幫助你的好朋友。

――――― 手持式測光表

如果你想要最準確的數據,手持式測光表絕對是好
選擇,只是到最後你自己可能都會用到煩。手持式
測光表長得像一支冷氣機遙控器,只是尾端黏著半
顆乒乓球。當你用它測得曝光數據之後,還得手動
在相機上把光圈快門數據設定好。如果可以在攝影
棚內慢慢來,這一切當然不是問題,而且也不會有
太多人盯著你看。否則,這真的會是一個不但緩
慢、對攝影過程也沒有太大幫助的步驟。

――――― 熱靴測光器

我經常使用 Voigtlander VC II(不是在打廣告),
這是一種裝在無內建測光相機熱靴上的測光表。它
是你能夠找到最初階款的測光裝置。只要輸入底片
ISO 數值,調整 VC II 上面小小的快門、光圈設定轉
盤,直到綠燈亮起,接著便可以在相機上使用曝光
設定。這比手持式測光表簡單俐落許多,在我看來,
當相機沒有內建測光時,這是更好的測光方式選擇。
唯一的問題是,安裝在漂亮又經典的相機上時,有
時候看起來不是很順眼。最方便的測光方式,還是
相機內建測光。

――――― 入射式與反射式測光表

手持式測光表可以得到入射式的測光數據:測量打
在主體上的光有多少。這是一種非常準確的測光方
式,需要把測光表擺在拍攝主體旁邊。但我們不見
得每次都會有這種侵擾他人身體空間的許可。

熱靴式(以及內建式)測光表則使用反射式的測量方
式:光從拍攝主體 / 場景上反射進你的相機,並預設
拍攝的所有東西的反射值都有 18% 的灰度。如果拍
的是 18% 灰,那當然是很完美,但過亮或過暗場景
都必須做「曝光補償」,亦即拍攝全白場景,要測光
值設定稍微過曝(增加進光量);拍攝黑色場景,則
要稍微曝光不足(減少進光亮),這樣白色或黑色的
部分就不會看起來變成灰色。

#26
內建測光很重要

搭載內建測光功能的相機,加上測光指示燈,就是你所需要的,這可以讓你在觀景窗內就能掌握取景當下的曝光數值。購買相機之前,要先確定它是否使用水銀電池。水銀電池在以前是非常普遍的電源供應方式,因為它能提供穩定的電壓,當時的人們顯然對這種可能對環境造成潛在汙染威脅的東西不以為意。

為了讓這些水銀供電的測光表正常發揮,你會需要一個MR-9轉接器。你可能會覺得有點貴,不過不要看它小小一個,卻能夠將1.55V的SR43鈕釦電池的電壓降低到1.35V,這樣你就可以靠著相機內的測光表測光。相機內建的測光模式有很多種,其中各有優缺點:

——— 點測光

簡單有時候是最好用的。點測光使用畫面中的一個小點來測量曝光量。由於它只覆蓋了一小塊區域,拍攝時可以獲得更好的曝光數值,因為它不會被畫面中其他的區域影響。但也因為它測光的地方只有那一個點,所以如果拍攝主體比較亮,畫面其餘部分可能會曝光不足,或者反過來拍攝主體比較暗,

那場景其他部分可能會曝光過度。也就是說,使用點測光模式,相機只會偵測那一個小點而已。若是多點自動對焦的相機,測光點將會根據你移動對焦點的位置而改變,這與以下情況不同:

——— 中央重點測光模式

點測光是根據你所選擇的對焦點進行測光,中央重點測光則是從「畫面中間」的部分讀取數據。聽起來有點受限,但某些類型的被攝體會佔據畫面中大部分,像是肖像照一般都將主體放在畫面中間。顯而易見,這種測光模式會有的問題就是,如果突然決定將拍攝的主體放在畫面的一側,那麼相機仍然會根據畫面中央的測光數據進行曝光。

——— 加權式測光模式

好酒沉甕底,重點在最後。加權式測光最容易入門:它會對畫面中所有的元素進行測光,計算出最平衡的曝光數值。即使聽起來像是不敗測光模式,但也別對所有的測光模式寄予厚望,認為每次測光都能萬無一失。你應該熟悉所有測光模式的工作原理,同時還要學習如何判斷拍攝場景,其中是否有些元素會導致測光表誤判。

#27
按鈕知多少：底片相機的基本操作

底片相機比數位相機好理解得多，因為可以按的按鈕比較少，也沒有落落長的功能選單。如果你從來沒有接觸過底片相機，可能會發現有一些難搞的小按鈕跟瑣碎的小部件，因此在真正開始講解底片相機之前，我先精簡概要地說明這些按鈕功能。

——— 快門鈕

找到它：按下、拍照。舊式機械相機上的快門鈕，通常有一個小小的螺口，用來安裝快門線。

——— 快門線

可以在不碰觸快門鈕的前提下拍照。有時雙手就是攝影過程中最弱的一環。只要快門按得有點大力，就可能導致機身晃動而毀了一張完美照片。快門速度越慢，晃動越明顯。如果想試試老派自拍，快門線會是非常有用的工具。

——— 過片桿

按下快門，撥動過片桿，然後拍下一張。有的過片桿是單撥，有的是雙撥。意思是要撥動這個桿子一次或兩次，來讓拍完的底片前進到下一格。

——— 底片計數器

告訴大家拍了多少張底片，這樣就能心算出相機裡還剩多少張可以拍。

——— 退片鈕

底片拍完後，需要退回底片罐中。有的相機是一個可以掀起來的小把手；有的只是一個旋鈕。退片時應

該會有一種緊緊的感覺，直到突然聽到一聲近乎無聲的卡嗒，感覺不到剛才的緊度。唯有完成這個步驟才可以安全地將機背打開。

——— 自拍桿

輕彈這個開關來啟動倒數計時器。倒數結束時，照片就拍好了。機械式相機使用一種小型的自拍桿，聲音聽起來很像廚房雞蛋計時器（搞不好真的是同一款）。電子相機有更精準的計時器，可以設定倒數時間，還會用嗶嗶聲與閃燈來提示拍攝者。

——— 觀景窗

觀看世界的窺視小孔，可以讓你取景並對焦，同時也會提供曝光值訊息（如果相機有內建測光表）。

——— 光圈環

光圈環用來調整鏡頭光圈數值，通常會有明顯的段差，轉動時發出輕細的喀喀聲，這樣不用眼睛看，就能靠數喀喀聲來判斷自己正在使用什麼光圈設定。

——— 快門轉盤

用來設定快門速度，也就是光照在底片上的時間總和。「B快門」代表快門鈕按多久，快門簾就會打開多久。

——— 對焦環

有別於光圈環，轉動時沒有段差跟喀喀聲，而是如同奶油一般的滑順動作。

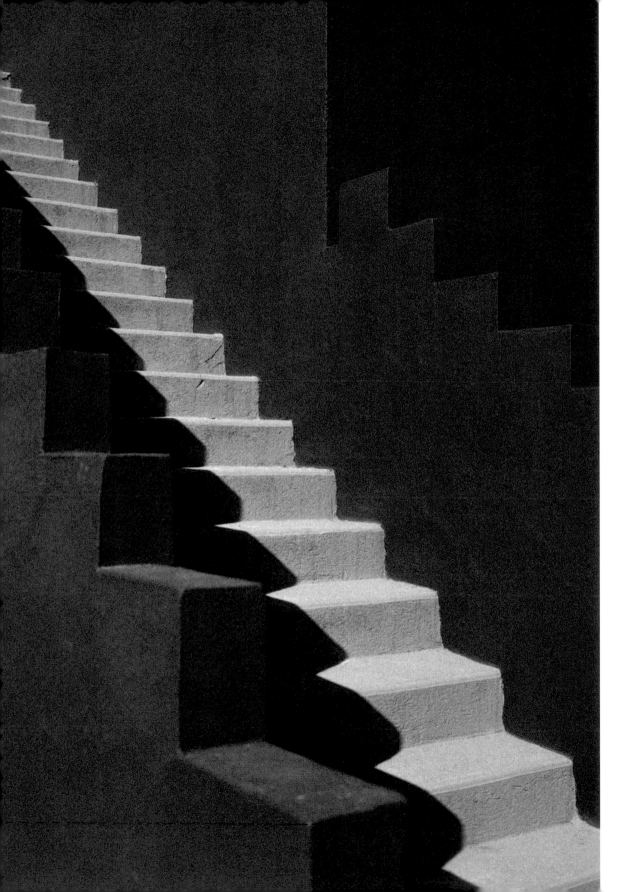

#28
曝光鐵三角的簡易指南

在網路上搜尋，可以看到許多想讓曝光鐵三角看起來很有一回事的圖片。但總的來說，就是一個普通三角形，在三邊標記出 ISO、快門跟光圈，唯一目的就是提供一個簡單的視覺圖像，說明這三個攝影中最關鍵的要素，如何互相配合得到完美曝光。只是千萬要記得，需要修飾的不是三角形，而是內容。許多解釋曝光鐵三角的文字又臭又長，其實根本不需要麼複雜冗長。

——— 曝光鐵三角

拍照的時候需要有足夠的光線，而以下這三件事情都會影響曝光結果。

• ISO ｜ **1** ISO 感光度是底片速度等級；**2** 一旦把底片裝進相機，就是設定該卷 ISO，直到拍完為止；**3** 越高的 ISO 底片對光越敏感，速度越快，顆粒感越多；**4** 越低的 ISO 底片對光越不敏感，速度越慢，顆粒感越少，通常需要透過調整快門速度或是光圈，來獲得更多進光量。

• 快門速度 ｜ **1** 快門速度是當按下快門時，快門簾打開的時間；**2** 快門速度越慢，進光量越多，但同時也容易出現手抖晃動，導致照片模糊而不堪使用；**3** 快門速度越快，越能凍結動態畫面，也比較不容易因晃動而影響畫面。但因快門簾開啟時間較短，需要較高 ISO 的底片或較大的光圈，以確保相機可以獲得足夠的光線來進行曝光。

• 光圈 ｜ **1** 在鏡頭內部，有一個可以開啟與關閉光圈葉片的地方；**2** 光圈越大，進光量越多；光圈越小，進光越少；**3** 光圈越大，景深越淺；**4** 光圈越小，景深越深；**5** 可以利用 ISO 跟快門速度來平衡曝光。

檢視光圈轉盤、快門轉盤與所有不同 ISO 的底片，會發現每一個增加或減少的數值差異是「一格」。

——— 利用一格來增加進光量的示範：

快門速度：1/30 秒 → 1/15 秒

光圈：f/5.6 → f/4

ISO：200 → 400

——— 利用一格來減少進光量的示範：

快門速度：1/60 秒 → 1/125 秒

光圈：f/1.4 → f/2

ISO：800 → 400

曝光鐵三角的概念就是，若改變其中一個設定，那其他兩個就需要連動調整，以確保維持相同的曝光量。例如：若你利用少一檔的快門速度來增加進光量，則應將光圈縮小來平衡曝光。

——— 我的小秘訣

拍照時，帶著紙跟筆記錄下每張照片的數值設定（光圈跟快門速度），久而久之，什麼場景需要何種曝光值，或是什麼曝光值可以達成什麼拍攝效果，就能夠了然於心。

#29
到底什麼是景深？

「f-stop」名稱由來，說實在並不怎麼重要（而且也很無趣），知道它對攝影的意義，且知道怎麼有創意地應用，才是你需要知道的。在鏡頭裡，會有數片葉片組成光圈；開得越大（想像瞳孔放越大），進來的光線越多，開得越小，進來的光線越少。「f」數值（寫在鏡頭的光圈環上）跟光圈大小有相互關係，但妙的是，f數字越小，光圈越大；反之，f數字越大，光圈越小。細究箇中原因實在太浪費生命，花點工夫好好記住，然後把時間用來做更有趣的事吧。

只不過，改變光圈，不只改變鏡頭的進光量，同時也改變了「景深」。

─────── **f數值越小 / 光圈越大＝淺景深**

• 合焦範圍影像清晰銳利，但合焦範圍以外的前後景都會變得模糊失焦。

• 使用淺景深的理由之一是凸顯拍攝者著重的主體。透過模糊焦點外的一切，也就消除可能讓目光分心的景物。

• 景深若太淺，合焦點可能會太少。一張肖像裡，若被攝者只有鼻尖在焦點內，看起來可能不太妙。

• 在光圈全開的情況下拍攝，通常會暴露出鏡頭的缺點，如成像鬆軟、暗角或是像差。

─────── **f數值越大 / 光圈越小＝深景深**

• 合焦範圍影像清晰銳利，且前後景也都會在合焦範圍中。

• 有的時候在畫面裡，不想只是凸顯主體，而想提供更多周圍細節，讓主體與環境成為一體（例如：街景中的某一個人），或主體佔據構圖大部分（例如：建築物），那麼你就會需要深景深。

• 使用最小光圈拍攝也不是好主意，由於繞射現象，成像看起來也偏鬆軟。光學上，最銳利的光圈通常落在f/8至f/11之間。

#30
快門速度：快與慢之間

快門簾有兩種類型：焦平面與葉片。常見的是焦平面的快門簾，像是一個裝在相機中間的小窗簾，靠近裝底片的位置。葉片狀的快門簾較常使用在35mm的小型相機，葉片的位置是在鏡頭裡。

——— 高速快門

若要拍出動作凝結的畫面，需選用較高速的快門，這樣才能確保畫面不會被拍照時造成的一些細微晃動毀掉。拍照時也可以只使用最高速的快門，但這就會讓相機的進光量減少。較好的做法是選擇足夠快的快門速度，或者是最慢但可以接受的快門速度，不至於失去太多進光量。

快門速度要多少才「夠快」呢？有些人會說，想要畫面不會因為抖動而模糊，可以參考使用中的鏡頭焦段，並在前面加上「1/」，即為「安全快門」。例如，使用50mm的鏡頭，安全快門速度是1/50。但這個做法並沒有考慮到移動中的被攝體。若你想拍攝正在快速奔跑中的野生動物，你會需要1/1000的快門速度。但對於一般走動中的行人來說，1/100的1/200的快門速度就足矣。

——— 慢速快門

快門速度並不是每次都關乎於速度與凝結移動中的被攝物。若想要強調動態效果，可以利用較慢的快門速度來達到效果。但如果手持拍攝，在畫面裡容易會有一些手持相機時會發生的輕微晃動。

請使用比雙手更穩固的東西，可以將相機放在堅固的表面上，例如：地板、牆壁、垃圾桶，或者可以將你的相機包放在地上，然後將相機放在上面。又或者，可以使用腳架，這樣就可以考慮使用電子快門線或遙控器，因為即使將相機放在堅固的表面上，按下快門的瞬間仍然可能稍微移動到相機，造成晃動。

較慢的快門速度會讓更多光線進入底片，這時你就需要透過調整光圈來取得平衡（請參閱曝光鐵三角）。記得，這時候需要將光圈縮小，不過這樣就不會有淺景深的柔焦效果。因此，你可以使用減光鏡（見 #34）來減少進光量。

#31
ISO：該使用什麼速度的底片？

ISO感光度是界定底片速度的國際標準。慢速底片對光線比較沒那麼敏感，所以需要更多光來獲得足夠曝光；高速底片對光線比較敏感，曝光時所需的光較少。在數位相機裡，你可以隨時改變 ISO 值。但在使用底片時，就必須維持該卷底片的 ISO，直到拍完換下一卷為止。所以在拍照之前，請先思考清楚你需要使用什麼 ISO 的底片。

——— 慢速底片

如果在大太陽的好天氣下拍照，ISO 100 與 200 可以提供細緻的顆粒，可讓你使用中段光圈的設定與足夠快的快門速度，不用依靠濾鏡來減光。

底片速度越慢，顆粒越細緻，如需拍攝清晰、乾淨通透的畫面，請使用 ISO 200、100 或甚至 50 等慢速底片。使用慢速底片之前，尤其是手持攝影時，必須考量場景光線是否充足，才不會進而影響快門速度。就算你擁有一支超大光圈鏡頭（如徠卡 Noctilux f/0.95），在昏暗光線之下，使用慢速底片還是稍嫌勉強，不可不慎。

——— 中高速底片

如果會從白天拍到晚上，最好多準備一些 ISO 400 的底片。ISO 400 是最萬用的感光度，雖然它的顆粒不如慢速底片來得細緻，但就算一整天光線有所變化，ISO 400 底片基本上都應付得來。

在出太陽的日子，你可能還是會希望能使用慢速底片，換來大一點的光圈設定，或者你可能有台機械快門不夠快的老相機。

反過來說，在非常暗的環境時，你還是會發現 ISO 400 不敷使用。當然，一些 ISO 400 底片，像是彩色的 Portra，或黑白的 Tri-X 跟 HP5 Plus，讓拍攝充滿彈性，手裡預留一些，總是很好用的。

——— 高速底片

如果要拍攝快速移動的主體，你會需要提高 ISO 來換得可以凝結動態的高速快門，比方運動賽事或是野生動物。如果是拍攝低光源的場景，當然你也會需要高速底片。在夜間場景手持攝影，至少需要 ISO 800 以上的高速底片，ISO 1600 更理想，但這時也必須思考，高速底片的粗顆粒效果，是不是自己想要的。

一如先前章節提到的（#16），你還有 T-Max P3200 與 Delta 3200 的 ISO 3200 底片可以選擇，但它們基本上是設計用來增感到 ISO 3200 的 800 與 1600 底片。

#32
如何掌握各種模式

模式轉盤是好用的小東西,這東西小到沒有辦法印太多字在上面,只有幾個字母代表不同曝光模式。

——— M 手動模式

這是純手動模式,你必須自行調整光圈和快門速度。一開始可能有點困難,但是在調整轉盤時同時注意測光表,一但看到綠色確認燈號,放開光圈環以及快門轉盤,設定的數值就會被鎖定。若你想完全控制相機,這個模式最適合你。但這對快速移動的被攝體來說,可能有些不便,畢竟畫面一閃即過,可能無暇慢慢調整光圈快門設定。

——— A/Av 光圈先決模式

需要設定的越少,拍照就越輕鬆。使用光圈先決模式,可以輕鬆幫助你獲得完美曝光,只要選擇光圈大小且控制景深,讓相機決定快門速度就好。這樣確實讓拍照速度變快,但也要注意,在光線不佳的狀態下,快門速度也會相對變慢,快門簾開啟時間變長的結果,就是手持的震動可能造成拍攝畫面的抖動而模糊。

——— S/Tv 快門先決模式

與光圈先決一樣便利,你可以選擇快門速度,相機會自動設定光圈以獲得最佳曝光。此模式可以讓你確保拍攝時有正確、夠快的快門速度。無法控制光圈的模式,其實並不會太糟,至少拍的照片不會搞砸,只是沒有辦法控制照片中的景深而已。

——— P 程式曝光模式

程式曝光模式就如同全自動模式一樣,相機會為你設定光圈和快門速度。如果想減少調整時所帶來的麻煩,那麼程式曝光模式一定要試試看。在此模式下,有些相機仍然可以讓你更改光圈或快門設定。這種模式非常適合快速抓拍。如果拍到畫面與否遠比拍出精心控制景深的畫面更重要,程式曝光模式將會是一大幫手。

——— B/Bulb B 快門模式

可以將 B 快門模式形容成無法設定快門速度的手動模式。操作方法就是,手指按下快門,按多久,快門簾就會保持多久的開啟狀態。每台相機的快門速度設定有所不同,最慢可達一秒甚至是三十秒。若你需要比三十秒更慢的快門速度,就得仰賴 B 快門模式。這時腳架就是必備品,讓拍攝畫面不會晃動。遙控器或快門線也是必備品,如此一來你就無需一直將手指按著快門鈕也可以輕鬆拍攝。

#33
陽光 16 法則：老派但實用

聽起來好像是種偏傻的曝光準則，因為乍看之下，光圈設定似乎是看天氣來決定。在一些老相機上，你可能會發現一些古典又可愛的小圖示，標明了陽光 16 法則，上面印著各種代表不同天氣狀況的迷你插畫。這是因為很久以前，相機並沒有內建測光表，而陽光 16 法則就是正確曝光設定的最好方式。

如今，已經沒有多少人會特意去理解這種看似過時的方法。的確，當測光表已經變成相機標準配備的年代，不需要強記它，但如果想拍底片，我覺得每個人應該試看看——不僅實用，而且可以對曝光有更佳的理解。

純機械相機在沒有電池的情況下仍然可以使用，這是因為快門並非由電子零件控制。假設手中的相機有內建測光表但電池沒電，只要心中清楚該用什麼曝光設定，還是可以繼續拍攝。

「陽光 16 法則」，基本概念就是在大太陽底下拍照，光圈的設置是 f/16。

- 使用 ISO 100 底片時，快門速度 = 1/100s 或 1/125s
- 使用 ISO 200 底片時，快門速度 = 1/200s 或 1/250s
- 使用 ISO 400 底片時，快門速度 = 1/400s 或 1/500s
- 基本上不會在大太陽的日子使用 ISO 800 底片。
- 如果天氣變化，可以改變光圈來得到正確曝光。

一旦熟悉陽光 16 法則，就能體會到，無論是大太陽還是陰天，進行調整以獲得最佳曝光有多麼容易。大太陽底下甚至可以不拘泥於 f/16，回想一下曝光鐵三角，以曝光增減一格為單位來調整，倘若把 f/16 調整到 f/8（使用 ISO 100 底片），那麼把快門速度調快一格到 1/200s 或 1/250s 即可。即使你可能永遠都用不到陽光 16 法則，但理解它還是非常有用的。它其實讓我們理解到，使用負片拍攝時，曝光設定不需要如此嚴謹和精確。

——— 陽光 16 法則	晴朗無雲	晴時多雲	陰天	烏雲密佈	日落
天氣狀況	晴朗無雲	晴時多雲	陰天	烏雲密佈	日落
影子細節	清晰	邊緣柔和	些微	沒有影子	沒有影子
光圈	f/16	f/11	f/8	f/5.6	f/4
ISO 100 快門速度	1/100	1/200	1/400	1/800	1/1600
ISO 200 快門速度	1/200	1/400	1/800	1/1600	1/3200
ISO 400 快門速度	1/400	1/800	1/1600	1/3200	1/6400

#34
你需要濾鏡嗎？

使用濾鏡有個原則：少就是多。一開始可以先將重點放在如何改善照片，然後再考慮增加一些輔助。

─────── 必須買

● **減光鏡（ND鏡）**｜顧名思義，就是減少通過鏡頭的光量，用以降低快門速度來拍攝出雲在飄或水在流動的動態畫面，或在日光下使用大光圈來製造淺景深。ND濾鏡有不同級數之分，代表不同的減光量。

● **漸層濾鏡（漸變鏡）**｜漸層濾鏡有一半的鏡面顏色較暗，另一半則完全透明，作用是平衡場景的曝光，因為地面通常比天空暗，濾鏡較暗的鏡面用於減少天空曝光量，使其接近地面曝光值。一般情況下，以天空測得曝光數值，拍出來地面就會太暗；反之，用地面曝光數值會讓天空過亮、細節消失。因此，使用漸層濾鏡可平衡天空與地面的曝光，同時保留兩者的細節。

● **黑白攝影所使用的有色濾鏡**｜黃色濾鏡是黑白攝影必備的濾鏡，能使天空的藍色變得更深，雲彩更加突出，膚色變得更好看。橘色濾鏡比黃色濾鏡效果更強。紅色濾鏡會使天空看起來黑暗又喜怒無常，充滿種戲劇效果。

─────── 值得入手

● **偏光鏡**｜可以消除反光，使顏色更鮮豔，但別期待在陰天拍出美麗深藍色的天空和強烈色彩。陽光才能讓偏光鏡有所發揮。旋轉偏光鏡可以產生不同程度的偏光效果，但若要發揮最佳效果，應該要在正中午太陽高掛的時間來拍攝。

● **暖色濾鏡**｜陰天拍攝時，光線會讓照片看起來有點冷調或藍藍的。使用暖色濾鏡可以為影像添加一點暖色（不然勒）。可以試用81A、81B和81C暖色濾鏡，C比B、A更偏暖。85號濾鏡會呈現強烈的橘色暖色調，81號濾鏡會比較實用。

● **藍色濾鏡**｜80A、80B或80C濾鏡與暖色濾鏡用法相反，這些濾鏡會使光線看起來偏冷色調，對於減少鎢絲燈的橘色色偏很有效果。

─────── 不用浪費錢的濾鏡

● **紫外線濾鏡**｜作用應該是要減低紫外線造成的影像霧化，但多數人將它當成鏡頭保護鏡。紫外線濾鏡不是那麼必要，當然不要摔到鏡頭就是。

● **菸草濾鏡**｜聽起來像是可以在香菸裡找到這片濾鏡，它會使天空看起來有點像尼古丁般的棕色調。

● **星芒濾鏡**｜可以為你的照片增添一股復古氛圍，讓照片呈現出像是星星小光點的效果。

● **柔焦濾鏡**｜可以跟星芒濾鏡一起收起來。

● **星光濾鏡與散射濾鏡**｜如果濾鏡是一種髮型，這兩片屬於最老土的那一種……。

#35
三隻腳勝過兩隻腳

我已經弄壞夠多支腳架,所以可以負責任地說,如果想買三腳架,找一支自己買得起、等級最高的就對了。腳架可為相機提供四肢無法企及的穩定性。倘若想用慢速快門取景,或者將相機長時間維持在同一個位置,這三隻腳是支撐相機的完美配備。

重量

三腳架通常由鋁、碳纖維或木材製成。當然也有塑料的,但我想把昂貴的相機放在塑膠做成的三根支架上不是個好主意。我也不會推薦木製腳架,除非你想帶著一件家具出門。鋁是最常使用的材料,因為它價格合理且重量算輕。碳纖維製程複雜且價高,往往會使用在高階的腳架上,也因此碳纖維腳架非常輕巧但堅固,獲得專業攝影師青睞。

你扛腳架的時間可能比實際使用它的時間多,因此請確保重量便於攜帶,因為當你拖著幾根沉重的棍子到處跑時,那種感覺大概會是一次漫長而艱難的苦行。

高度

不同的三腳架可以延伸到不同高度。有些人偏好可以達到視線水平的腳架,這樣就不用每次看觀景窗時都要彎腰。這並非必要,除非你的背不太好。如果要說必備,我反倒覺得是中軸倒置的低角度功能,這樣就可以擺低來做一些低角度的拍攝。選擇多腳管角度的三腳架,讓你的腳架既夠高也夠低。

腳管鎖

三腳架的腳管可以上下伸縮,為了固定腳管們,會有一個鎖扣裝置,通常是旋鎖或是扳扣鎖。雖然扳扣鎖在使用上感覺稍快,但相較於旋鎖,扳扣鎖比較容易受到撞擊而損壞,而旋鎖的防水功能通常也比較好。

腳架中柱

三腳架中間的立柱可以上下移動,有些還可以完全移除並倒置,這樣就可以將相機安裝在離地面更低的位置。在中柱的末端找看看有沒有一個掛鉤,當你想掛相機包時,這些掛鉤就會派上用場,同時還可以透過這額外的下壓力來增加腳架的穩定性。

雲台

最常見的選擇:三向、油壓或球型雲台。三向是經典配置,可讓你分別解鎖不同方向軸並輕鬆進行精密調整。球型不像三向那樣可以對一個軸進行精密調整,但它比三向雲台輕巧許多。

#36
包包該裝什麼？

沒人喜歡愛管閒事的人，但如果有個地方可以讓你一探究竟，就是別人的相機包了。偷瞄別人正在收拾什麼攝影裝備，絕對是每個相機愛好者在人生某個階段都會沉迷的嗜好。

這種快樂的感覺不只在於覷覦別人的物品，而是看看其他人在相機包中裝什麼，其實是非常好的靈感來源，可以讓我們思考該把什麼放進自己的相機包裡。

截至目前為止，我們談了很多關於裝備的話題，但這裡我想跟大家分享我實際放在相機包裡面的裝備，以及為什麼。

——— Billingham Hadley Pro 相機包

白金漢相機包看起來就是非常英倫風，彷彿就是要搭配粗花呢絨長褲，加上油布外套以及低頂圓帽。但其實白金漢相機包搭配什麼都好看，不僅是造型上好看，相機包品質也近乎完美。這款英國製造的相機包，使用皮革與帆布，或一種叫做FibreNyte的高級耐磨防水布料，是一款非常精緻的包包。

其他的單肩相機包可能會使用魔鬼氈來開關包包，而白金漢包則使用幾乎不會發生任何聲音的金屬鈕扣。當你在拍照時，最不需要的就是一個會發出惱人噪音的包包。用魔鬼氈來開關包包，肯定會讓周圍的人知道你在拍照（那還不如每次拍照就按個喇叭）。此外，白金漢包的內襯顏色是英國賽車綠，這不只是為了讓包包看起來更像英國出品，也是為了讓人在深色的相機包中更容易找到幾乎都是黑色的相機或配件。

——— 我主要使用的相機

一個人通常不需要攜帶三顆以上的鏡頭，就如同我不會帶三部以上的機身。但為何需要多帶一部相機呢？因為底片相機無法隨時轉換黑白彩色或ISO，所以如果帶兩部相機，可以裝兩種不同的底片，在不同的場景中拍攝。

主要相機，對自己來說必須是最好的相機，能夠拍攝大部分場景。但最好的相機並非得要最好的規格，例如：Leica M5是一款旁軸相機，除了可以對焦、測光和擁有好看的外觀之外，其實沒有太多功能。但我只需要一台可以安靜拍照、可靠且手感好的相機就夠了。如果我想要單反相機中那種簡單的全手動手感，我會選擇Nikon F系列，又或者，Canon EOS 1V HS可以快狠準地自動對焦，堅固耐用又可靠。只不過，這台相機非常不環保，需要裝八顆AA電池，簡直是頭吃電怪獸。

——— 好的 50mm 鏡頭

我喜歡在我常用的相機上裝一顆50mm鏡頭，50mm是我最常用的焦段，讓我能夠隨時準備拍照。我也嘗試使用過大光圈50mm鏡頭，例如Leica Noctilux f/1.0、Canon 50mm f/1.2L，但我其實不太使用它們，因為這兩顆鏡頭太笨重了，且對焦時需要非常小心。光圈1.4或1.8的50mm鏡頭其實就很足夠，亦可同時兼顧淺景深。

#37
包包裡還有什麼？

──────── 第二台相機

我裝進包包裡的第二台相機是 Ricoh GR1。它的大小、重量、外觀像是可以匿蹤一般，可以輕鬆省力且快速地抓拍，使用起來真的樂趣無窮。GR1 搭載的 28mm 鏡頭比 50mm 更寬，適合在狹小空間內拍攝。

──────── 廣角鏡頭

老實說，我真的很少用到它，通常只是相機包的填充物。但它是那種為了「萬一」而準備的鏡頭之一。當機會來臨，而你需要在狹窄空間中拍下極寬的視野，或為了創造誇張的畫面時，你就會超後悔沒有帶到廣角鏡頭。

大光圈的廣角鏡頭，通常長得都很野蠻。我寧願捨棄大光圈，選擇一顆相對輕量的廣角鏡。Volgtlander 15mm f/4.5 很符合我的需求，這顆鏡頭麻雀雖小，畫質卻一點都不馬虎。我還有一顆 Nikon 20mm，畫質雖然不是挺銳利，但它長得很酷。

──────── 福倫達 VC II

測光表的選擇，除了熱靴測光表，就連手機也有相關測光配件以及 APP 可以使用。但這個小小的福倫達 VC II 可能是我見過最經典的機上測光表了。

──────── Artisan and Artist 背帶

你可以使用相機隨附的原廠背帶，但如果它跟相機一樣老，想像一下上頭吸附了過去幾十年主人的汗水。日製的 Artisan and Artist 背帶，比例優雅，與經典底片相機的背帶孔非常速配。我已經使用了這條背帶十年以上，感覺還可以用上許多年。如果你不喜歡皮革，他們也有編織繩和布背帶。

──────── JCH 底片盒

打開原廠的底片小塑膠盒是很有趣沒錯，但在路上這樣做看起來會有點笨手笨腳。JCH 底片盒是攜帶底片最酷的方式，同時還能讓你享受打開塑膠罐取出底片的樂趣。

──────── 濾鏡

如果我出門街拍，一定會把濾鏡留在家裡。只有在拍攝風景時，我才會打包濾鏡。我只會使用漸層減光鏡，可以讓天空的亮度更接近地面，或是一般減光鏡，用來降低場景的曝光，或是使用慢速快門來拍出雲層或是水的流動感。

──────── 筆記本

數位照片有 EXIF，裡面包含拍攝時所有的參考數據（以及更多其它資訊）。但拍攝底片只有底片廠牌跟 ISO，使用筆記本記下曝光設定，這樣對曝光就會有更全面的了解，幫助你思考是否可以用更好的曝光設定來獲得更好的拍攝結果。

──────── 快門線

它幾乎不占包包任何空間，所以即使不知哪天才會用到它，我還是會把它放在裡面。

──────── 吹球

可以……吹灰塵。

#38
可用光源：所得如所見

開始拍照的最佳方式就是善用「可用光源」。光源無所不在，如同你的眼睛正在處理眼前所見的光線，而你所看到的樣子與照片基本上無異，但這也表示無法直接控制光線。只要判斷場景的可用光源，應該就可以輕鬆完成拍攝。

光線的溫度

在白天，每個時段的光線會有不同的顏色和強度。正中午的陽光最刺眼，而且由正上方射下來的陽光，容易在拍攝對象的臉上產生一些不太悅目的陰影。日出或日落的光線是一天當中最豐富的，這時的光線柔和且溫暖地照在拍攝對象上，不但討喜也會讓任何人拍起來都很好看。

話雖如此，在明亮的日光下還是可以拍出討喜的照片，你只需要請對象移駕到沒有陽光直射的陰影下，然後面向光源，這樣就可以得到柔和且均勻的照明效果。

好天氣並不總是完美

萬里無雲的好日子不一定適合拍照，因為毫無特色的藍天看起來相當平淡，風景的一部分可能還會被深沉的暗影籠罩。陰天時，影子會比較柔和，而且可以在暗部中看見更多細節。雲層可以充當太陽的柔光罩，營造出均勻柔和的光線，如果用的是黑白底片，拍起來就會很棒。然而在大太陽下，場景的明暗會形成鮮明對比，有時這會為影像注入一些戲劇性效果。

窗光是你最好的朋友（如果你沒朋友）

可用光源並不只侷限於戶外攝影，光線從窗戶透進來也可以。如果你想拍出像攝影棚那樣的肖像照，但又不想使用昂貴的棚燈，不妨拉開窗簾，讓陽光透進房間。只要陽光不是直接打在拍攝對象臉上，窗光基本上比較分散且柔和好看。若你遇到的是刺眼的直射光，可以試著用紗簾或描圖紙遮一下，削弱些許光線的強度。

可以嘗試讓拍攝對象斜角面向窗戶，而不是直接面向窗戶。側面來的光打在臉上會產生一些陰影，看起來更有層次，正面來的光則會使臉部看起來有點平淡。也可以考慮投資一塊反光板，如果想省錢，就用錫箔紙包裹一張大紙卡，然後放在臉部較暗的那一側。這會讓光線反射回到臉上以利補光，並且減輕窗光所造成的陰影。

動動你的手

利用電腦、手機，搭配Google地圖，查查日升日落時間以及方位資訊，就可以掌握光線從哪個方向來，哪個時間點。不過有時直接伸出手來會更容易了解。光線從哪裡來？背光嗎？陰影是否好處理？也許會感受到一些異樣眼光，但這樣不用打開手機就可以判斷光源了。

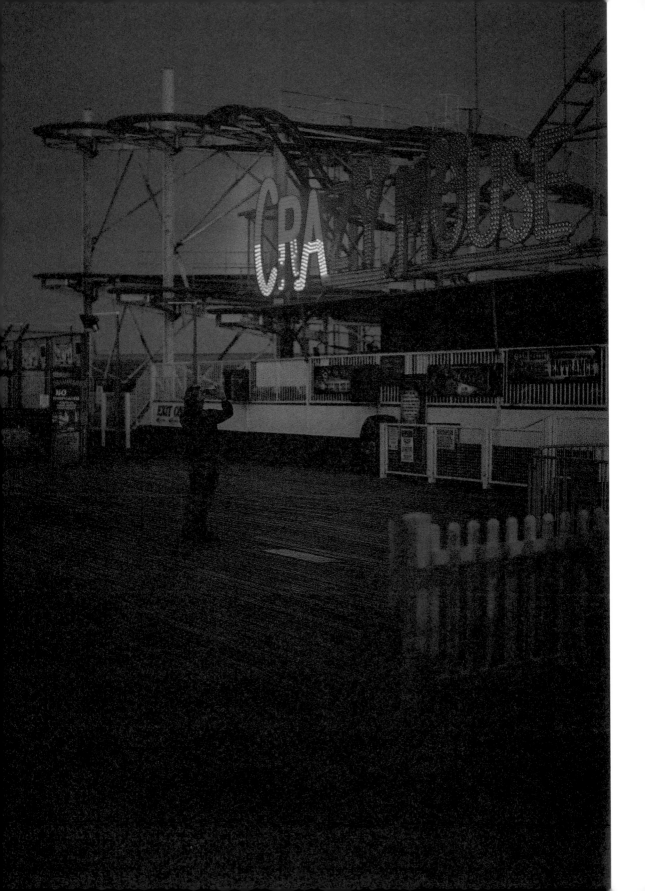

#39
光線差也能拍出好照片

在夜晚,光線是一種寶貴資源,但無論在室內還是室外拍攝,都很難獲得足夠光線來達到合適的曝光。總不能打給里長要求他把所有路燈都打開,因此最好的辦法還是充分利用現有光線。

────── ISO:給我最高其餘免談

在開始拍攝低光源場景之前,請確保在相機裡裝入高感光度的底片。ISO 400底片算有點勉強,因為快門速度可能不夠快。但一些黑白ISO 400底片,像Kodak Tri-X,在增感時可以表現得很好(詳見 #48),可以把它當成高速底片來運用。如果想要ISO更高的黑白底片,可以便用Kodak和Ilford的ISO 3200底片(分別是T-Max和Delta);如果想拍彩色,大概只有Kodak Portra 800,Fujifilm Superia Venus 800和CineStill 800T。Fujifilm Natura 1600是一款非常出色的高ISO彩色底片,可惜已經停產(僅在eBay上以過高的價格出售)。

────── 掌握快門速度

由於光線不足,而底片ISO也就只有這麼高,挑戰就在以夠快的快門速度來拍攝穩定而不晃動的照片。這時應該避免使用P模式或是光圈先決模式,因為相機只會計算出均衡曝光所需的快門速度,而不是你能夠穩定手持的快門速度。使用手動模式或快門先決,才能鎖定你順手、穩定的快門速度。

如果你不需手持拍攝,或者拍攝靜物,使用高ISO底片就顯得次要,也無須擔心快門速度是否夠快。這時只需將相機安裝在三腳架上,然後用快門線釋放快門即可。

────── 手動對焦

老底片相機上的自動對焦系統,在低光源的狀態下也可能迷焦而拍攝失敗。在光線不佳的情況下,手動對焦會是比較好的選擇,因為跟早期的自動對焦技術相比,你的眼睛在低光源的運作能力會比相機來得可靠。

────── 我的小祕訣

• 請拍攝對象盡可能靠近光源,確保有最充足的光線照亮他們。

• 調高手機螢幕上的亮度並用它來照亮主體。

• 試試看「光塗鴉」。使用長曝,打開手電筒,用光線繪畫部分場景。想像一下把光點當成筆刷,並用光來塗滿所有你想畫的部分。

#40
低光源，大光圈

投資一顆大光圈鏡頭，是常在低光源下拍攝的攝影師的首要考量，雖然大光圈鏡頭要價不斐，但在低光源處，光圈開越大，能夠換取的快門速度就越顯珍貴。

─────── Leica M 系列大光圈鏡頭

Leica Noctilux-M 50mm f/1.0 是大光圈鏡頭的經典傳奇。1966 年第一版是 f/1.2 非球面鏡片，如今已成為收藏逸品。1976 年改版，將光圈提高到 f/1.0。如果你想要一支可以實戰的大光圈鏡頭，這顆就是了。2008 年，Leica 宣布停產 50mm f/1.0，當時所有 Leica 粉幾乎都要放聲哭泣。但不久後 Leica 就推出光圈更大的 50mm f/0.95。雖然從技術上來說這顆鏡頭非常厲害，但缺少了 f/1.0 的靈魂，我覺得可以省一點（只有一點點）錢，然後選擇經典版。

Summilux-M 50mm f/1.4 ASPH 也是一顆優異的好鏡頭，它夠銳利、光圈夠大，散景效果迷人。如果你不喜歡 50mm，還有其他 Summilux 系列 f/1.4 鏡頭，也可以在低光源下發揮得淋漓盡致。同樣是 M 卡口的 Konica M-Hexanon 50mm f/1.2，成像銳利（但散景還好），沒比 Leica Noctilux 便宜多少，如果有預算，乾脆直上 Noctilux。Voigtlander 的 Noktons 相對低價，對低光源也有一手，如果不介意有點粗糙的散景，這顆鏡頭倒是值得一試。

─────── Nikon 最好的大光圈鏡頭

若是使用 Nikon S 旁軸相機（但你不會買，因為很少人買），你最不需要的就是超稀有的 50mm f/1.1，這顆鏡頭價格差不多可以買一部二手車。但是你不能用汽車拍照，所以 50mm f/1.1 還是有存在意義。

Nikon F 系列單反相機有許多價格合理的大光圈鏡頭可選擇：50mm f/1.4AI 或 AI-S 是很好用的手動對焦鏡，50mm f/1.4D 是自動對焦鏡頭的好選擇，這幾顆鏡頭都不會太貴。若想試試其他焦段，35mm f/1.4 AI-S 與 85mm f/1.4 AI-S 都非常出色，若想稍微奢侈一點，58mm f/1.2 Noct-Nikkor 絕對夠性感。

─────── Canon 的超大光圈奇觀

比起 Nikon S，Canon 7 系列較受歡迎，價格也相對親民，其中 50mm f/0.95 相當凶猛，不過這顆鏡頭非常稀有，也不一定買得起，而且開放光圈成像其實普普通通。有個說法是這顆鏡頭是窮人的 Leica Noctilux，但後來因為許多買家的加持而增值，現在稱中產階級的 Noctilux 似乎更適合。

就單反相機來說，Canon 開發出一些有史以來最好的大光圈鏡頭：50mm f/1.2L（FD 卡口和 EOS 卡口同樣出色）、85mm f/1.2L、35mm f/1.4L，基本上你用 f/1.4 跟「L 鏡」絕對沒問題！

─────── 其他

我還喜歡八片光圈葉片的 Pentax Takumar 50mm f/1.4 和 Olympus 50mm f/1.2。也許你最終買了其他相機，或者不想買上述提及的鏡頭。若想拍攝低光源畫面，還是可以選擇任何價格合理的 50mm f/1.4，然後獲得不錯的結果。

#41
打打閃光

不是只有日光才叫可用光源，任何不受你直接控制的人造光線，也都被視為可用光源或是環境光，像是路燈和商店招牌。可控光源的好處就是，你能夠更精準地照亮主體。持續燈也能提供所見即所得的光線，並讓測光變得單純，替拍攝對象做基礎打光也變得相對輕鬆。

——— 有人喜歡它的炙熱

持續燈（像是鎢絲燈／石英燈）的問題，在於它們在運作時可能會變得很熱（所以不意外地被稱為「熱燈」），當拍攝時間拉長，被攝者臉部開始融化時，可就不好玩了。LED 或螢光燈不會那麼熱，但和所有持續燈的問題相同，就是拍攝場景受限。一來需要持續電源，二來攜帶不易。這就是為什麼你可能會想使用閃光燈。

——— 主光／輔助光／邊緣光

閃光燈最主要的用途就是做為主光，確保打在拍攝對象身上的是主要光源。它也可以被當成是輔助光，用來輔主光所造成的陰影。輔助光應該比主光弱且柔和。你也可以嘗試將閃光燈放在拍攝對象背部，如此便可以創造出邊緣光。這樣做的目的是在主題邊緣增加一個畫重點的光，可將主體與背景拉開。

——— 從一顆開始

不用一次就買齊整套閃光燈組，從單顆開始，學習如何在場景變得更複雜之前，充分運用單閃，發揮到極致。可將它與其他可用光源混搭，試著使用閃光燈做為主光、輔助光或邊緣光。

——— 離機閃

如果想要街頭快拍或是創造狗仔氛圍，使用機頂閃燈（或內建閃燈）是沒問題的。但若想把人拍得更美，記得別裝在機頂，可以裝在燈架上，或是用沒按快門的那隻手持閃燈。將閃燈放在被攝者水平與垂直45度位置（稍微偏向側面和上方的指向）來拍攝，這會是非常理想的臉部打光方式。

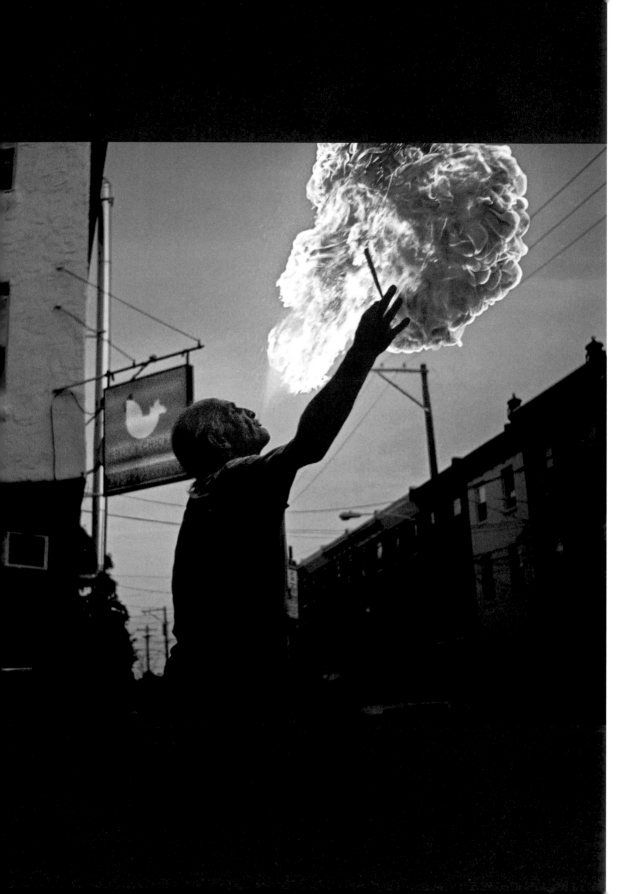

#42
色溫：冷熱一線間

大多數的底片白平衡都是日光模式，也就是在日光充足的狀態下，底片會給出最準確的色彩，但同樣的底片，在室內拍攝，最後照片顏色看起來就會有點不對勁。

日光的色溫為5500K，看起來是很普通的白色。較低的色溫會呈現溫暖、黃橘色的色調。反之，較高的色溫呈現出來的是冷冷的藍色調。鎢絲燈的色溫為3200K，本來就是偏暖色調的光源，所以在日光底片上就會得到一樣暖色調的結果。你可能會覺得奇怪，那是因為人類的眼睛與大腦可以適應不同光線，並自動調整顏色感知，讓我們無論在白天或鎢絲燈下，都覺得白色是白色。但底片沒有像眼睛這麼厲害，白色在鎢絲燈下會呈現黃橙色，這感覺就不太對，因為跟看到的不大一樣。

拍攝底片，你可以透過三種方式讓鎢絲燈照片的顏色看起來正常：

——— 濾鏡

#34 曾提到，我們可以使用藍色濾鏡來平衡鎢絲燈的暖色調，但濾鏡會減少進光量，若在一個昏暗、光線不大充足的房間拍攝會略顯不便。因此，使用單反相機，鏡頭前加上一片藍色濾鏡，這時候就得忍受透過觀景窗取景時，可能會因為太暗而實際上看不到什麼東西。但是不用太擔心，濾鏡可以隨時取下，所以若需要在同一卷底片上拍攝日光跟人工照明場景，使用濾鏡校正不同色溫還是既快速又便利。

——— 底片

燈光片（大約3200K）是非常小眾的產品，購買管道也不多，CineStill 800T 可能是135底片裡面唯一的選擇。CineStill 800T 本質上就是柯達公司旗下的 VISION3 500T 5219，只是少掉石墨塗層。石墨是什麼鬼？它是底片片基上的黑色保護層，可防光暈、抗靜電。移除石墨層意味著在亮部會出現相當獨特且無法控制的怪光，但好消息是多數的沖洗店可以用C-41彩色沖片過程沖洗它。不過，我常去的沖洗店還是把我一卷800T給沖壞了。

在日光下，燈光片會產生藍色的冷調性，這時候你可以使用85濾鏡進行校正，如果你喜歡這種氛圍，也可以保持原樣。使用濾鏡造成的光線損失在白天似乎沒有太大影響，畢竟是 ISO 800 的底片，對進光量的要求沒那麼高。

——— 修圖

如果要印出照片，請店家直接無調整輸出是很正常的事。另一種情況是先做底片掃描再上傳檔案，這時就可以透過Photoshop來校正顏色。不僅可以依據照片的場景來調整色溫，過程快速容易，不用花錢買各種顏色濾鏡，不用擔心拍攝時光線是否足夠，更不用麻煩地花大錢去買有可能會沖洗失敗的燈光片。

#43
為散景痴狂

Bokeh：在牛津英語字典中找不到這個字，那是因為它是一個英語化的外來日語詞彙，意指模糊或霧化。它也是一個可以用來罵某人愚蠢或白痴的字眼，但在攝影裡，它與照片中失焦的質感有關（除非你想稱一個攝影師為白痴）。

「失焦的質感」聽起來有點瘋狂，但它是攝影裡非常重要的美學元素，可以成就一張好照片，也可能搞砸一張照片。如早先章節提到，f 值越小（光圈越大），景深越淺，主體在非常薄的焦平面上，前後幾公分的一切都失了焦，讓主體看起來非常突出。這些模糊的區塊，有些看起來非常滑順濃郁，黏糊糊又熱騰騰，像塊莫札瑞拉起士般融化——這是很好的散景。但它也可能會看起來像是喝太茫之後出現的那一堆童話燈光——這是糟糕的散景。

好的散景與準焦的銳利度同樣重要，也許還更重要。糟糕的散景看起來很刺眼，僵硬的物件邊緣線條令人分心。你不希望大家最後盯著的是那些瘋狂的小光環，而不是主體。最棒的散景就是看起來好像存在卻又不存在，讓目光自然而然地落在準焦的地方。散景並不是用來說明模糊的總量或是強度（那是「景深」），因此購買大光圈鏡頭並不表示會獲得更多散景，也不一定會獲得好的散景。

請靠自己的雙眼來買鏡頭（好啦，還有你的信用卡餘額）。在真正下訂前，可以在 google 上搜尋該鏡頭的散景照片。很多散景樣片，一眼就可以識別出好壞。模糊的地方就是模模糊糊，但是否是好散景，卻會變成非常主觀。知道如何分辨好散景或壞散景，買一顆自己喜歡的鏡頭就夠了。太過執著於散景的比較，其實都只是為了尋求他人的認可罷了。

——————— 我心中散景最棒的五支鏡頭

① Leica 50mm Noctilux f/1.0｜史上最夢幻的球狀散景。

② Canon 85mm f/1.2L｜具有野獸般散景的鏡頭。

③ Nikon 85mm f/1.4 AI-S｜好的散景無須花大錢。

④ Nikon 105mm DC｜用 DC 控制環來調整散景和柔和度。

⑤ Leica 50mm Summilux ASPH｜不像 Noctilux 那樣狂，但散景是無話可說的出色。

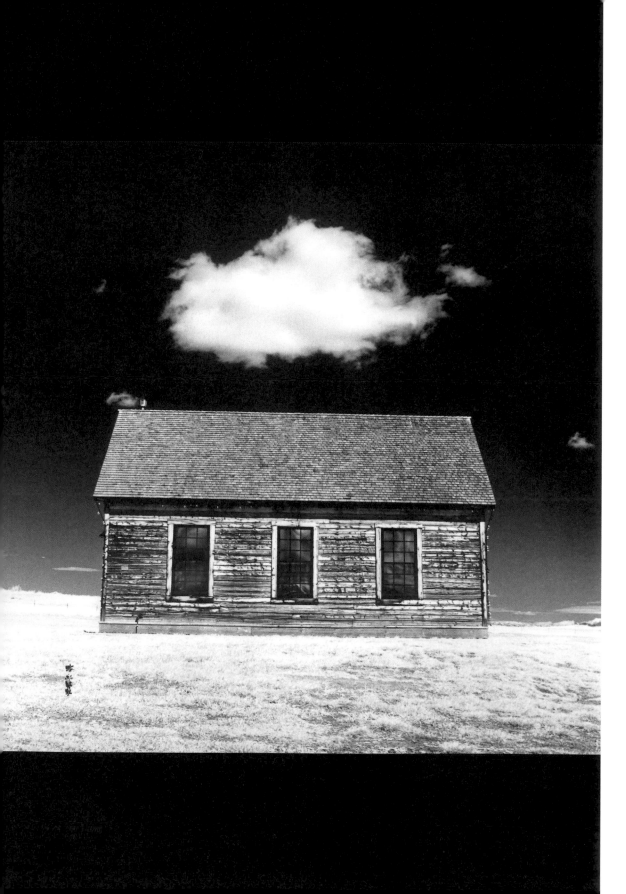

#44
紅外線底片：追求空靈感

紅外線照片裡的超現實影像，世間少見，令人嘆為觀止。但用起來的感覺到底是什麼？

首先，紅外線攝影會捕捉到肉眼所看不到的紅外線，不只肉眼，測光表也接收不到紅外線，所以不能依賴測光表來決定曝光數據。接著，紅外線底片的存放與裝片方式又必須非常小心，因為紅外線底片對光非常敏感，所以必須保存在完全不透光的底片罐中，也必須是在完全黑暗的狀態下才能裝片。最重要的是，你需要一台全手動相機，不能有DX碼讀取功能（Digital IndeX，可自動判定底片ISO），拍完也不會自動回片的相機，因為自動相機中的LED燈可能會讓紅外線底片吃到光。

——— 紅外線底片

紅外線底片可以是彩色或是黑白影像：彩色的紅外線底片會讓熟悉的地方看起來陌生，讓樹木看起來像精靈的頭髮；黑白紅外線底片看起來就比較平衡不會太誇張，同時又在畫面注入一種神奇魔法，比方樹葉會反射大量紅外線，這會使樹木和草地看起來是明亮的白色，不反射紅外線的天空，會呈現接近黑色的樣子。一般光線下無法看到這種畫面，有著一種華麗空靈的美感。

講這麼多，只可惜，彩色紅外線底片已經停產，所以拍不到魔法精靈的頭髮了。好消息是，黑白紅外線底片仍在生產中，試試看Ilford SFX或Rollei Infrared開始拍紅外線照片吧。

——— 紅外線濾鏡

有了紅外線底片之後，我們還需要紅外線濾鏡，在濾鏡的選擇上面，我們要先知道波長。紅外線底片對接近紅外線光譜（700-900nm）的波長很敏感，同時也能接收可見光（400-700nm）的波長。也許先從可以讓可見光通過的550nm濾鏡開始，從而產生溫和的紅外線效果。我個人則推薦770nm濾鏡，因為它可以濾出適當的白色葉子以及有個性的天空。850nm的濾鏡效果會提升一個檔次，但對紅外線攝影新手而言，我不建議一開始就使用這種濾鏡。

在裝濾鏡前記得要先構圖，因為裝上濾鏡後，觀景窗通常非常暗看不到什麼東西。然後你需要使用手動對焦，因為紅外線波長比可見光長，不會在可見光的聚焦點成像。有些老鏡對焦環上的刻度會有一個小紅點，用來提示你這個狀況。

為了獲得紅外線底片的最佳效果，請在日光充足的狀態進行拍攝，這時紅外線光充足，設定曝光數值較容易，只要記得晴天16法則即可。這裡要注意的是，在日照充足時，你從濾鏡看出去的可能是f/8而不是f/16，所以建議你使用包圍曝光（可以多嘗試幾種數值）以確保拍攝結果良好。

#45
過期底片的全新樣貌

把底片想成一顆蛋。呃，我不是說從雞屁股裡生出來，煎一煎淋點醬油很好吃的那種蛋。我是指你可以把底片儲藏在室溫之下而不會產生太多質變。但是，如果想延長底片的最佳效期，丟進冰箱裡冰存，等到要拍時再拿出來就對了。是的，底片有保存期限，所以你可能會想在過期之前拍完——我說可能，是因為有些人喜歡那不可預測的效果——因為底片一旦過期，就會開始偏離原本預期的顏色與美感。

鹵化銀結晶體是底片的關鍵，是底片上形成影像的成分，當它們暴露在光線下時，會產生化學反應，於是魔法開始發生，此時影像就會被記錄在底片上。底片超過保存期限越長，這些結晶體就會越不敏感。換句話說，標示的底片速度已不再精確，可能會需要過度曝光來確保底片獲得足夠光線。只是可能。

坊間有各式各樣的建議，從過期日開始算起十年，拍攝時就過曝半格到一格。但很難保證到底需要過曝多少，原因很簡單，因為我們沒辦法確定底片變質的程度。保存環境是最大的變因。一卷冰存的底片，即使過期十年，拍起來仍和新鮮底片差不多，

儲存不當的底片可能在到期之前就開始變質。購買過期底片的問題是，你不知道它是否被妥善保存。

過期底片對光線的敏感度會降低，出現霧化現象，以及更多的噪點。彩色底片尤其明顯。黑白底片只有一層鹵化銀結晶體，而彩色底片至少有三層，還要加上染料。因此，過期底片的效果，不僅在顏色上看起來明顯，色彩甚至還會開始轉變。它可能看起來不是那麼飽和。只是可能。

老實說，我不認為初學者應該使用過期底片。如果你還正在學習如何使用底片進行正確曝光，那麼使用無法保證以預期方式曝光的底片反而會有反效果。另外，如果想拍光線美氣氛佳，或是有可能珍藏一輩子的照片，請先pass過期底片。

當然，過期底片還是值得嘗試一下，因為它有一種侘寂（wabi-sabi，不是沾壽司的山葵醬）的吸引力。想要用過期底片拍出好照片，重點就是不要太走心，只要接受可能得到的好結果就好。只是可能。

#46
重複曝光帶來雙倍驚喜

將一張影像疊在另一張影像上，聽起來像是一次毀掉兩張影像的好方法。沒錯，這就是「重複曝光」——破壞兩張照片來創造一張照片。重複曝光是一種令人耳目一新的拍照方法，因為即使畫面有可能變成垃圾，但是當效果很好的時候，爽感就會加倍。

並非所有相機都具備重複曝光功能，大多數玩具相機都只能在同一格底片上持續曝光。有些相機有個小槓桿或按鈕可以捲動底片進行重複曝光。也可以按下相機底部的回片鈕，然後扳一次過片桿來欺騙相機。這樣底片就會保持在原位，過片桿也拉好了，可以再拍一次。

好看的重曝作品確實需要一點運氣，但也不是說只能毫無章法地將兩個畫面疊在一起隨便拍。技術加上創意之眼，才能夠拍出有趣的重曝影像。

—— 再拍一次

有一種重複曝光的方法是拍完一卷底片，回完片後繼續當成新一卷底片拍攝，直到第二輪拍完為止。如果不介意拿一整卷底片來冒險，這會是不錯的方法。更好的方法是預先搭配好每次的重複曝光，在

第一次曝光後，對畫面仍有清晰記憶時，接著進行第二曝。如果照片效果很好，就會充滿成就感。

—— 無須完美

如果你覺得自己拍到一張很棒的照片，有魔幻光線、完美構圖，以及無法再重現的時刻，那先不要重曝，以免得不償失。按下快門前，不用一直想著要如何讓人感到驚豔，你應該想的是如何將兩個畫面組合在一起成為一張好照片。

—— 曝光少一半，照片加倍讚

由於在一格底片上有兩次曝光機會，因此每次曝光都只需要一半的進光量。拍攝時進光量少一格，例如光圈從 f/2.8 縮小到 f/4，或將快門速度從 1/50 秒提高到 1/100 秒，這樣重曝得到的畫面就不會顯得太亮。

—— 陰影是重點

第二次曝光畫面的細節，會在第一次曝光的陰影上清楚顯現出來。例如，若你正在拍攝背景中有明亮天空的人物，接著第二次曝光拍了一些花朵，那麼花朵的小細節會在第一次曝光時所留下的暗部顯現出來，而不是背景明亮的天空。

#47
沖洗底片：找到最適合自己的方式

底片完成曝光後，就需要進行沖洗或處理（講的是同一件事），這樣才能在底片上看到最後畫面。這件事情，可由你最喜歡的沖印店來完成，也可以由自己完成。但你要知道，自己沖洗彩色底片絕對是超級麻煩的一件事。相較之下，沖洗黑白底片簡直輕而易舉。

有些底片攝影愛好者希望傳承一個概念，那就是好的底片攝影師應該沖洗自己的底片。只不過，知道如何沖洗底片並不能讓自己成為一位優秀的攝影師，拍得出好照片才能。只要最後結果超棒，無論是否自己沖洗底片，除了你自己之外沒有人可以置喙。

彩色負片沖洗成本較低，要找到一間可以快速沖洗底片的店家應該不是難事。至於要自己沖洗彩色底片，或是隨意交給一家藥局進行一小時快沖？我會選擇後者。但如果可以選擇在藥局一小時快沖，或是拿到底片專業沖洗店等待一周再取回，我會選擇後者（編按：一些歐美藥局提供底片沖洗服務）。

別太快滿足於第一家找到的底片沖洗店，也別只是因為價格便宜而選擇，或者因為很貴就認為一定很好。許多人在拍攝底片過程中都會多方嘗試，畢竟沖洗底片的花費也不便宜。但是，一旦找到能提供優質服務的沖洗店家，就算麻煩一點，也要持續下去。千萬別一時貪便宜或貪快，而屈就於風評比較普通的店家。

有些底片沖洗店會讓你了解沖洗進度，以及過程中是否發現任何問題。如果發現底片曝光不當，甚至會退還掃描的費用。如果你對底片沖洗的結果感到滿意，你應該繼續去這家店。

至於掃描的部分，只需支付一點額外費用，店家就會在沖洗完之後掃描底片。買一台底片掃描機自己掃描也可以，只是你會發現自己掃底片會讓靈魂出竅。掃描成 TIFF 檔以獲得最高品質，並在編輯時具有最大的調整彈性，然後你可以在完成影像編輯後將它們轉存為 JPEG 檔。

#48
增感或減感？好壞一線間，有時還歪掉

增感與減感常常被拿來相提並論，因為這涉及底片顯影與校正曝光的過程，而這也會改變影像結果，只是這兩個動作會讓結果完全相反（因此得名）。

沖洗底片時，會將底片泡入顯影劑，依據不同底片來選擇適合時間。增感就是將底片沖洗的時間拉長，減感則是將底片沖洗的時間縮短。

如果照片都是在正常曝光的範圍，不需要進行增感或減感。即使覺得整卷底片只有一半曝光正確，也應該依照正常程序沖洗。需要增感或減感的情況是，如果忘記底片 ISO，然後整卷底片都用錯誤的 ISO 來測光時，又或者是故意讓曝光不足或過度曝光，只是我不明白為什麼要這麼做？

——————— 當負負得正時

• 錯誤1：曝光不足｜假設今天我們用一卷 ISO 400 的底片，但你讓測光表誤以為現在用的是 ISO 800（你可以更改相機上 ISO 的設定），那麼拍照時就是曝光不足一格。測光表會判定進光量不需要這麼多，可用較快的快門速度或更小的光圈進行拍攝。

• 錯誤2：過度顯影｜為了彌補減少一格曝光的照片，你可以在沖洗底片的時候增感一格。

——————— 導正

使用 ISO 400 底片，但設定 ISO 800 來拍攝，可以在微弱光線下有更快的快門速度，避免拍出晃動的照片，或是拍出景深比較深的照片。而減感可以處理曝光過度的照片，這樣你就可以使用較大的光圈來拍出淺景深或是放慢快門速度。

增減感是處理底片的實用方法，主要就是在沖洗底片的過程中，決定底片在顯影劑中的時間長短所產生的效果。

——————— 增感與減感的效果

增感會降低影像的亮度，也會提高對比並增加顆粒感，製造出吸引人目光的質感。減感則會降低影像的對比度，讓畫面看起來輕飄飄的。減感的做法比較少人使用，我可以理解為什麼，就像我無法想像許多人希望畫面看起來平淡又無味。

增感或減感的格數越多，效果就越明顯。雖然這樣會比較有效果，但我個人不建議增減感超過兩格，因為超過兩格的話效果會變得太誇張。黑白底片最適合用來增減感，E-6 彩色正片增減感效果較差，C-41 彩色負片沖洗最不適合增減感，原因是在增感或減感時，底片會開始出現一些不可預測的顏色變化。倘若真要用彩色負片來增減感，就不要對沖出來的結果抱持太高的期望。

#49
交叉沖洗：風格加強劑

如果想要狂野又古怪的顏色，那麼交叉沖洗就像是一塊超級瘋狂的調色板。

交叉沖洗（或X-pro）是一種讓底片用錯誤化學藥劑沖洗的技術。將E-6底片放進C-41化學藥劑中（譯注：正片負沖），或者將 C-41底片用E-6程序沖洗（譯注：負片正沖）。不同底片交叉沖洗後的反應不同，因此最好的方法就是去實驗出哪一種方式可以得到你喜歡的色調。

主觀來說，負片正沖的結果通常看起來比較像是照片拍壞了。這大概是為什麼在交叉沖洗中，正片負沖占絕大多數的原因。負片正沖的照片對比度較低，顏色清淡。如果想試試看，請嘗試用不同的底片，但不要期待太高，拍攝時刻意讓照片過曝幾格。

正片負沖就完全不同，會沖出超高對比度的照片，以及古怪但討喜的色偏。雖然不太能預測最後的影像結果，但當一切都對時，你會得到一些超級飽和、充滿活力的影像。使用E-6正片拍攝時，請正確曝光底片。

交叉沖洗就像是增味劑（底片的味精），非天然成分，加了太多不是什麼好事，也不是每個人都會喜歡的好味道，但有時卻可以為影像帶來即時、耳目一心、迷人的改變。有些攝影師可能會對交叉沖洗底片這件事嗤之以鼻，這可能是因為它與Lomo玩家和lo-fi攝影有關。但只要樂在其中，而且不用交叉沖洗的誇張色彩來掩飾構圖的平庸，又何必在意別人怎麼想呢？

#50
就是要洗出來看

跟沖片過程一樣，我不會詳細介紹該如何在家放相。雖然自己放相很有趣，但並不是每個人都想要DIY。不管是用老派方式放相，還是請沖印店輸出，或是掃描底片後用印表機印出來，我都沒有意見，任何一種方式我都推薦。

——— 成就感

成為一名優秀的攝影師，需要配備適度的驕傲與自信。我們拍照不是為了將自己的作品藏起來，所以將照片輸出並且自豪地掛在家裡最顯眼的牆上是一定要的。這會讓自己在製作過程中為自己感到驕傲。

——— 動機

沒有經過同意就把牆面變成你的作品牆，也許不是每個家人都能感受到那股熱血，但這種用最喜歡的作品填滿牆面的想法，就足夠讓你動起來了（就算最後只能放在儲藏室裡）！

——— 印出來就對了

觀看、翻動實體照片，回顧一些舊照，絕對會比用電腦搜尋D槽，然後在螢幕上觀看還要好，因為當實體照片擺在眼前時，更容易思考如何把這個畫面拍得更好。

——— 分享

現代人分享照片，最普遍的做法就是直接私訊傳給某人，但如果想把照片當成禮物，最好的方法就是將它印出來，拍立得那麼受人喜愛就是明證。與下載照片相比，收到實體照片的人通常會更加珍惜。

#51
學習規則，然後忘掉

我的大學攝影老師算是一個專門破壞規則的人。這傢伙從來沒有在自己開的課裡現身過，我猜你可以說他不是個循規蹈矩的人。

我還是不明白為什麼他不教課（不過教室大樓旁倒是有一家酒吧，很方便）。但老實說，很高興我不必坐在教室裡學攝影（不只是因為我周四上午可以放假）。那段時間裡，我在泥濘的田野中緩慢跋涉，尋找捕捉第一縷曙光的完美地點。在我心目中，與其聽老師講解曝光鐵三角，不如出門拍照去，這才是學習如何拍出更好照片的最佳方式。

所有攝影技術層面，像是相機裝備、光圈、曝光鐵三角……，那些令人想哭的枯燥玩意，都可以在拍照的過程中，用自己的節奏來學習適應。最終，你

一定可以全然掌握所有技術層面，而且從做中學，速度更快、效果更好。以自己的步調，深度學習即可。

攝影的創意，其實早就已經在每個人腦海裡，你只需要透過拍照來實踐，不管是別人的攝影作品、文化內涵，甚至是所到之處，都能提供創作靈感，也可以領略到構圖的規則。了解慣例（有些人可能稱之為規則），可以拍出一張好構圖照片。但若要真正發揮創意，最好挑戰這些慣例。

你唯一需要知道的攝影規則，就是沒有規則。我的攝影老師是這樣教我的。

#52
改變三分構圖法

市面上有很多書籍、雜誌、部落客都一直重複提及這種構圖規則，藉由不同的詞彙配上一些挑選過的照片，通常都解釋同一件事，就是這些照片都是按照三分構圖法拍的。三分構圖法的前提是，用兩條等距水平線和兩條等距垂直線，在構圖框裡上得出九個等比例的長方形，然後把最有趣的視覺元素放在九宮格的交叉點上，這個方法簡單又有效，又可以創造一個強而有力的構圖。

構圖是攝影中需要關注的重點之一，但按下快門那一刻卻來自直覺，因為我們要捕捉的是稍縱即逝的瞬間，而涉及其中的相互關係卻在不斷改變中。在黃金法則的基礎下，攝影師唯一可以倚靠的是自己的雙眼。
——亨利‧卡提耶–布列松

我覺得令人詬病的不是規則本身，而是規則被捧得好像是唯一能創造出完美作品的方式。當三分構圖法被隨意地用在不適合的情況，主角可能會不明顯，然後留下尷尬的空間造成畫面不平衡。

三分構圖法確實對於某些情境很好用。若是風景攝影，將地平線放在九宮格的兩條水平線之一，放在上方的水平線可以強調地面，放在下方的水平線則可以強調天空，這樣可以向攝影初學者說明如何放置地平線，然後拍出一張好看的風景照。但不需要一切都這麼精準，應該視九宮格為雙眼的輔助，然後感覺看看怎麼樣拍才對，而不是讓九宮格來決定你該怎麼拍。

#53
求取平衡

想找到超殺的構圖方式，我們得先暫時放下三分構圖法，然後專注在真正最重要的一件事，創造出真正令人驚豔的構圖，那就是「平衡」。

——— 正式平衡／對稱平衡

對稱平衡是它的別名。一些酸民可能會看衰這種完美置中的構圖方式，但它適用於具有完美對稱性的事物，例如臉孔、建築、雞蛋，以及其他接近完美對稱性的事物，例如風景在水中的倒影。完美置中的構圖凸顯了形狀，為影像提供一種和諧的平衡感。

——— 非正式平衡／非對稱平衡

這是一種更複雜的構圖方式，牽涉到將主體或要素放置於偏離中心或不對稱的位置。這意味著最終可能會在畫面某處出現大量尷尬、無趣的無效空間。聽起來有點耳熟？是的！三分構圖法就是非對稱平衡。

快速的解決方法，就是在構圖中放置其他元素來提供平衡。例如，你正在拍攝一座山，把它當成畫面背景，這時可以透過在前景中放置一些視覺上不那麼搶戲的物件來平衡它，例如一棵小樹、一些花或

一扇門。當影像中有兩個充滿視覺趣味的元素，且其中一個的存在比另一個更重要，這樣的非對稱平衡影像效果是最好的。還有其他方法可以創造非對稱平衡：

——— 色調平衡

這個在黑白底片上效果非常好，因為暗色調和亮色調之間鮮明的對比，創造出一種漂亮而簡單的平衡，比方拍攝比較暗的前景，搭配明亮的天空，就這麼簡單。

——— 色彩平衡

跟色調平衡相比並無太大區別，它牽涉到在比較柔和的顏色中放置色彩鮮豔的物件來產生對比。這種平衡有助於讓主體的亮度更跳。

——— 概念平衡

概念平衡指的是將兩個主體放在構圖中時，它們代表的意義雖然不同但相互連結，例如一輛舊車放在一輛新車旁；一朵花放在一把槍旁；粗糙的紋理放在柔順的紋理旁。

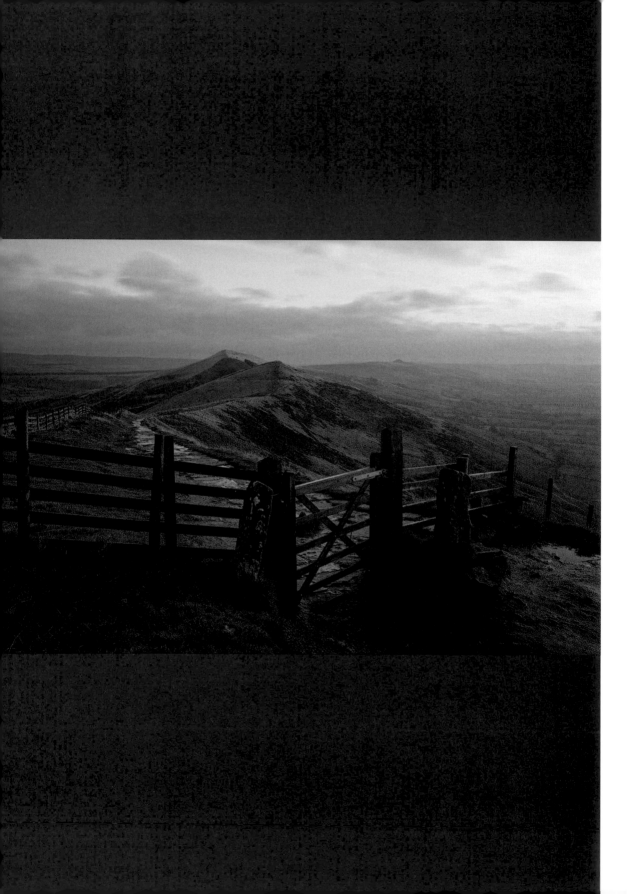

#54
跟著線條走

每個人都喜歡引導線，它可以把觀者的目光引導至畫面上的視覺焦點。對攝影師來說，這是一種簡單又有效的視覺技巧，可以讓一張還不錯的照片變得超棒。而且利用引導線的方法非常容易上手。首先參考以下幾點：

——— 吸睛大法

我來詳細說明一下：在畫面中需要有實際的焦點或主題，有趣的視覺元素要落在引導線的盡頭，否則引導線就只是線條而已。並非得要一個令人驚豔的主題不可，但總不能只拍一條長直路，看起來很長、很直，然後看到底卻沒有任何有趣元素。

——— 線越低越好

一個能將觀者與畫面連結的好方法，就是將相機放置在低位，這會給人一種引導線是由畫面底部延伸出來的感覺。

——— 讓線有變化

最容易製造的，就是從中心點開始延伸出去的引導線，對對稱平衡構圖照片來說，效果特別好。不過有時候將引導線放在一側的效果會更好（有時別無選擇只能放側邊）。不妨嘗試看看將引導線放在側邊，我個人喜歡將引導線放在畫面的角落。

——— 有點隱晦的線

有時候引導線不是像鐵軌或是公路那麼明顯，它可能是一根木頭或一排柱子，效果和路面上的標線相同。可以多看看大自然裡的紋路或一些微妙的圖騰，這些也可以做為引導線使用。

——— 彎曲的線

別總是尋找那些又長又直又少見的引導線，彎曲的線條效果不輸直線，而且還可以在畫面中加入更多戲劇性感受。以風景攝影而言，大自然裡有非常多自然彎曲的引導線，比方河流或是海岸線都是很好的引導線。請記得，在引導線末端要有一個焦點！

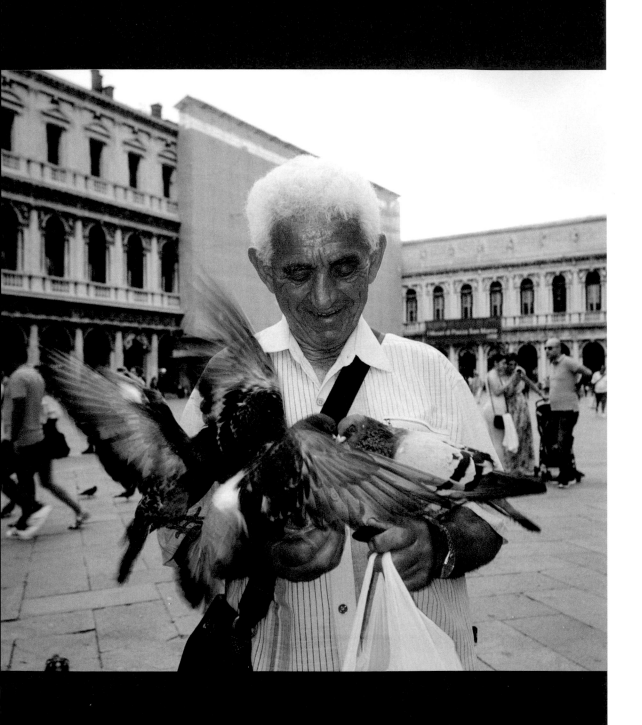

#55
近距離接觸

如果你的照片不夠好，表示你離得不夠近。

—— 羅伯·卡帕（Robert Capa）

好一句來自傳奇戰地攝影師的至理名言。遺憾的是，卡帕最後靠得有點太近，結果踩到了地雷（RIP）。

試想一下在戰場中拍照所需要的勇氣，讓這句最常被引用的金句更加啟發人心。如果卡帕可以在險象環生的情況下做到這一點，那麼對我們而言，在相對和平的前提下，應該更容易能靠近我們的拍攝主體。

構圖鬆散（主體周圍有太多不必要的無效空間），會使判斷照片的焦點變得困難。這時，只要向拍攝主體靠近幾步，就能得到解方，甚至為畫面創造奇蹟。至於人物照，親密感對攝影師和觀者都是行得通的，它有助於更加理解主體，讓你感覺自己是場景的一部分。

我剛開始街拍時，站得離拍攝主體太遠。這是剛接觸街拍的人最常見的錯誤。會發生這種情況是因為，走到一個陌生人面前，把相機直接對著一張臉，並不是一件正常的事情，所以你選擇退後一步，保持距離避免打擾到人，想看起來不那麼具侵略性。但若不想成為場景的一部分，或不想更接近主體，照片最後看起來會是冷酷、冷漠且充滿距離感。

想要拍到有趣的街拍照片，靠近一點很重要，但你需要克服那種尷尬。足夠有自信去靠近並且拍人的關鍵其實很單純：擁有同理心。你知道拍攝對象感覺很緊繃，換做是我被拍，對方怎麼做會讓我感到自在？想一想就通了，你可以盡可能表示友好，或者單純地與對方交談，解釋你正在做的事情，就是這麼簡單。

卡帕的名言經常被詮釋為我們應該在物理距離上盡可能靠近主體，這並不是說只要多走幾步路，照片就會拍得更好（有些攝影師反而需要後退幾步）。但是，任何想要拍出好照片的攝影師，都應該投入更多情感在拍攝對象或是場景中。

親密感（無論是身體距離或是心靈距離上的）肯定能幫助所有人拍出更好的照片。

#56
帶入前景

前景就像是觀看照片前會經過的花園，看似一個無用的空間，但若擺設得好，就會是一條吸引人走向康莊大道的優美小徑。前景不僅可以平衡畫面，還可以做為非常有效的視覺引導，讓視線可以看更遠。

─── 使用廣角來放大前景

讓前景更突出的一個好方法是使用廣角鏡，由於視角非常寬敞，所以會將前景的細節納入畫面中，而且廣角會拉長、扭曲前景所有的形狀與線條，讓前景看起來更有戲劇效果。

─── 越低角度越廣

廣角鏡頭可以在畫面中容納更多前景，但該如何定位相機，好更加強調前景？拍攝時鏡頭與拍攝對象不要完全平行，鏡頭角度應該稍微向下一點。廣角

鏡頭稍微向下傾斜時，畫面裡會有更多前景，同時又不會讓人把目光從拍攝主體上移開。將相機靠近地面，可以讓前景更突出且與畫面底部緊密連結。把所有畫面都加上前景，太過頭當然也不好。前景是為了做為畫面重點的陪襯，不是為了搶鏡頭。

─── 小光圈大道理

前景位在靠近你的地方，而拍攝主體則離你比較遠，所以為了讓所有的物件都在對焦範圍內，可以縮小光圈來獲得更深的景深。f/11或f/13的光圈的景深夠深，可以讓大部分前景和背景都在景深範圍內。可以使用「雙倍距離法」來進行對焦，找出相機和畫面中前景之間的距離，並將該距離加倍，這就是必須確保畫面準焦清晰的範圍。

#57
框框裡的框框

警告：本節將大量使用框架／構圖一詞（譯注：英文皆是同一個單字 frame）。最基本的攝影構圖，就是將視覺元素放進一個四邊形的框架內。有時你會偶然發現畫面內的視覺元素，看起來就像是一個框架，在構圖內使用這個框架，功用就像引導線般，是一種視覺效果，可以抓住觀者目光，迫使他們觀看這個框框裡的框框到底裝了什麼東西。

由於第二個框比主框小，因此有助於突顯影像主題。在構圖中添加框架也是為影像增加額外深度的聰明方式，對於比較平淡無奇的視覺焦點來說，尤其派得上用場。

想要善用這種拍攝技巧，取決於你能夠在生活周遭找到多少類似框架的結構。用雙手食指和拇指是可以搭成一個框，但那也太俗氣了。最常見的框架是人造結構，例如窗框，門廊，拱門和橋梁。因為型態完美，自然就成為理想的框架結構。只不過，框架也不需要完全四面封閉就是了。

還有許多自然形成的框架，例如洞穴或樹木，雖然不是那種擺明在眼前的窗框，但是非常奧妙，就像幾根樹枝和樹葉位於畫面上方，可以有效地遮蓋和封住天空，在陰天或萬里無雲時非常好用，有助於將觀者的視線從無聊之處轉移到有意思的東西上。

#58
正向的負空間

畫面中單調無聊的部分,我們稱為「負空間」。負空間大部分時候都不受歡迎,但有時候我們可以讓負空間有正向作用(但要知道,負空間不是正空間)。「正空間」是畫面中充滿細節,能刺激視覺的部分;負空間則缺乏細節。畫面中的主體或是任何可以刺激視覺的都是正空間;反之,平淡或空白的區域屬於負空間。

想當然耳,你會思考應該要怎麼利用正空間,因為正空間可為影像帶來立即的效果;而負空間的存在,感覺十分浪費底片,應該設法找到有趣的元素塞進畫面中。倘若在一個充滿細節的畫面中有一點負空間的存在,就算只有一丁點,看起來都會很奇怪。

想要在構圖時放進有趣的元素讓大家看是很正常的,但是正確利用負空間也會對照片產生巨大影響力。使用負空間,就要讓它夠大。負空間最好的效果就是創造一種規模感,使拍攝主體置身於廣闊的負空間中,成為畫面中的一小部分。例如,一個人在廣闊的藍天前,或者在大海裡游泳,這些畫面都強調人與天地在尺寸大小的差異。

我們也可以利用負空間傳達一種孤獨感,像是一個人被冰冷雪白的空間包圍。但是負空間不等於負面感受,它也可以令人感到很舒服。甚至有時候我們會看到一張充滿負空間的照片,但卻令人耳目一新。負空間跟我們經常看到畫面中塞滿有趣視覺元素的影像形成鮮明對比。在充滿負空間的畫面裡,主體仍然是主體,仍然是視覺焦點,只是在這樣的照片中,背景和主體變得同等重要,這種搭配形成了一種極簡又平靜的構圖。

——— 我的小祕訣

• 我們已經習慣在畫面中看到正空間,要讓畫面充滿負空間並非易事,不過可以花時間練習看看。

• 負空間可以將畫面主角變得更吸引人,但選擇有美感的負空間也是同等重要的事。

• 記得要思考構圖。利用負空間構圖應該可以更容易決定主體要放在什麼位置,但也請注意空間比例問題。拍攝主體越小,大家就會越不知道那是主體。

#59
在黃金時刻奪金

在黃金時刻拍照充滿致命吸引力。一旦習慣所有事物都沉浸在華麗的金色光線中，你可能會不想在其他時間拍照了。

——— 關於黃金時刻，你所需要知道的四件事：

① 黃金時刻發生在正要日出之前和日落之後。

② 不一定能持續一小時，這取決於所在地與季節。

③ 太陽光是由不同顏色所組成的，每種顏色都有不同波長。中午，光線需要穿越的大氣層比較少。在黃金時刻，太陽光入射角較低，必須穿越更多大氣層。藍光波長較短，因此容易散射，眼睛接收的主要是波長較長的顏色，如紅色和黃色。

④ 穿越更多大氣層，意味著光線會更加擴散，使其成為一種美好、柔和、均勻的光線，不會投射出任何刺眼的陰影。

——— 正片與負片

前面曾經提過，正片能以色彩豐富的美麗色調來呈現一切，但如果過度曝光，它會比負片更容易遺失細節。負片能更好地保留亮部細節，但它的顏色不如正片那般蒼翠蔥鬱。Velvia 是一款非常棒的正片，具有超級飽和的色調，可以完美帶出黃金時刻的壯麗感。

若想要捕捉天空的美麗色彩，請直接朝日落的方位尋找。但若想在前景放置一個主體，可能會是一個問題，因為主體會背光，而且會比天空暗非常多。你可以選擇讓主體正常曝光，然後將天空過曝，如果是正片，天空的細節將遺失。或者，可以選擇讓天空正常曝光，保有它美麗的色彩，但主體則會變成剪影。你也可以使用色彩飽和的負片，如 Kodak Ektar 100。倘若你想平衡天空和地面的曝光，漸層減光濾鏡這時就可以派上用場。

——— 我的小祕訣

• 超前部屬。看好日出、日落時間，提前到場（千萬不要在拍攝前十分鐘才到），架好相機，並在黃金時刻開始前，準備好構圖。光線變化得很快，有時當你還在摸相機，還沒回神過之前，就已經結束了。

• 如果拍的是人，當金色光芒直接照在身上，或者照在身後，看起來都十分美。這會使他們幾乎變成剪影，但漂亮的金色光芒會流瀉於髮絲上。

• 人物拍攝方面，應選擇色調較柔的底片，看起來更討喜，像是 Kodak Portra，而非 Velvia（除非想讓你的拍攝對象看起來像是有黃疸）。

#60
攝影不是科學

銳利度是有錢人在玩的。
── 亨利・卡提耶－布列松

有些人可能會過度沉迷於攝影的規格或技術層面，
例如：如何實踐完美曝光、如何讓畫面確實準焦，
然後花很多時間在擔心自己的相機表現得好不好，
或是追求更快的對焦速度、更先進的輔助功能、銳
利度更高的鏡頭。但若以宏觀角度來看待攝影，上
述這些都不是關鍵。擁有一身好裝備，與拍出好作
品並非完全正相關，而搞懂技術細節，僅代表你知
道如何好好操作相機。

當然，有些類型的攝影，例如風景攝影，需要一些
卓越的技術才能拍出令人震撼的畫面。但是欣賞一
張好的風景照，不僅止於照片的清晰度和曝光是否
正確，主要還是在攝影師對於藝術的詮釋與視野。

一個擁有最先進的相機但卻不知道要拍什麼的人，
永遠不會比那些使用全自動模式，卻擁有敏銳攝影
之眼的人拍出來的照片有趣。

理解如何觀看才能拍出好照片，這才是你在攝影之
路上應該要執著與痴迷的地方。

#61
相機最重要的零件

相機最重要的一個零件，位於它後方十二英寸之處。

—— 安瑟・亞當斯（Ansel Adams）

我不想當個老古板，說出「就技術而言人並非相機一部分」這種話。看看傳奇攝影家老安瑟，想想他提出的一個超絕觀點：相機上沒有任何東西，比操控著它的那個血肉之軀還要重要。

相片是一種工具

說到裝備，我就和每一個愛買新相機的宅宅一樣有罪。所以要我告訴你不要沉迷於相機，那就太虛偽了。雖然我有愛買相機的壞習慣，但我還是很清楚它們只是拍照工具。有些相機可能更適合某些類型的攝影，但唯有使用相機的人可以讓一張照片成真。一台被善用的基本款相機，比一台落在不太在意攝影的人手中的高級相機，更能拍出好作品。

升級相機不會升級照片

添購新相機事小，只是你得明白升級裝備並不會升級作品。昂貴的35mm底片相機和便宜的35mm底片相機，拍攝的底片都一樣，所以不要期待這對作品會有什麼重大影響。好的照片來自好的想法，而不是某些人所謂的好相機。

先痴迷於設定

當我還是攝影菜鳥大學生時，曾經閱讀攝影雜誌（是的，那時的人會買雜誌），欣賞別人的照片，並且沉迷於那些小小的圖說，上頭詳細地標記著作品光圈、快門、底片、焦段，以及攝影師使用的濾鏡等等資訊。我想知道他們是如何讓這些雲看起來如奶油般光滑，為什麼天空看起來與陸地的曝光如此平衡，以及為什麼作品顏色看起來如此美好。對相機的痴迷是很久之後的事了，而我現在可以告訴你——對攝影而言，痴迷於相機設定真的比痴迷於相機有用多了（對銀行存款來說也是比較有用）。

一開始只用一台相機

我的第一台相機是姊姊送給我的禮物 —— Pentax MZ-M底片單眼。多年來我一直使用它和搭配的標準套裝變焦鏡頭做為我的主要相機，直到現在仍然在我身邊。它是一台全手動、沒有任何裝飾或花俏功能的相機，非常適合學習手動對焦，並理解所有跟曝光鐵三角有關的知識。我可以理解當你開始覺得相機功能太陽春，那種想要升級的誘惑，但你應該先升級技能，然後再升級裝備。

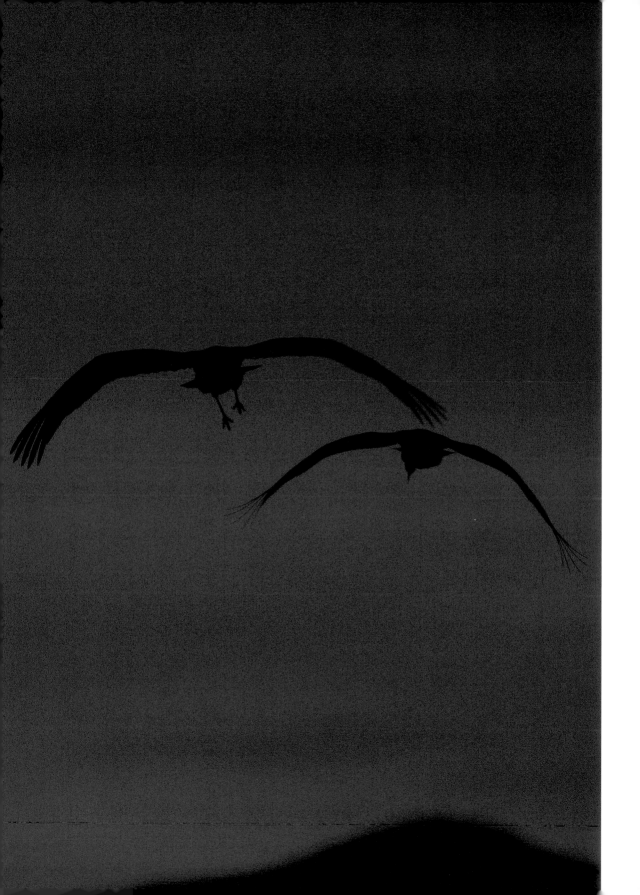

#62
先模仿再創新

想要創造自己的風格並非易事，這和我思考今天要穿帽T還是西裝一樣困難。還是我應該在西裝裡面穿一件帽T？事實上，一個人選擇穿什麼根本不重要，因為風格就是一種自我表達（就算最終穿得像是要去開商務會議的流浪漢）。

攝影也不例外，重要的是表現出來的風格代表真正的自己。但初學者很難定義自己的風格，要萬丈高樓平地起的同時，又要專注學習裝備使用方式以及不同的構圖方法，確實不太容易。

當我開始拍攝風景時，做的第一件事情就是嘗試複製我在雜誌上看到的照片。我會造訪拍攝地點，然後嘗試拍出一樣好的照片。這麼做給了我一個清晰的視覺目標，並且讓我更容易理解如何以構圖與設定來得到自己想要的照片。這個方法可以發展出三個面向，讓你有信心可以建立屬於自己的風格：

──── 追求細節

在不同攝影類型中，有眾多且廣泛的主題術語，例如：人物或風景。但想要找到自己的風格，你需要

關注的是細節。我在大學拍攝風景作業時，選擇了約克郡山谷的丘陵和山脈，並喜歡以人造物做為視覺主題，強調與自然景觀的對比。這就是對於小細節的痴迷所延伸出的結果。

──── 構圖

攝影書會教你如何構圖，但是沒辦法真正示範給你看。多研究別人的構圖可以為你奠定好的基礎，但當你開始拍攝自己的作品時，需要隨時為眼前所見的畫面做出不同反應，還要移動相機來思考構圖，為的就是讓這些元素組合成一幅自己喜歡的畫面。

──── 顏色與光線

關於那個風景攝影作業，我當時用Fujifilm Velvia 50拍了清晨的第一道曙光。理論上，日出和日落的景色沒有太大的區別。但是對我來說，早晨的新鮮空氣，讓陽光看起來比日落的光線更淡，而且早上可能會起霧，人也比較少。這些差別就足以讓我一大早起床，摸黑爬上滿是泥濘的山峰，只為了拍攝一張日出照片。

#63
好運由自己創造

幸運女神在拍到一生只有一次機會的照片過程中，的確扮演關鍵角色，但不要指望她會現身並且幫你按下快門（這是個比喻），因為唯有你自己才能把握這個千載難逢的好機會。

—— 何事、何地、何時

沒有什麼比整體規劃更重要。首先，對於自己想要在什麼地方拍攝，以及想要拍攝什麼主題要有清楚的概念。有明確的目標才不會四處瞎晃，猶豫到底是拍還是不拍。接著思考一天中哪個時間光線最理想，會從哪個方向進來，看起來會是什麼樣子，概念中的拍攝主體在該時段是否會出現。最後，確認自己帶了最合適的鏡頭，裝進對的底片。

—— B 計畫

有時候，鳥事就是會發生：天氣突然變化、拍攝主體沒出現、拍攝地點看起來不怎麼樣。一個你期待已久的酷地方，興奮抵達之後，所有積極好心情瞬間煙消雲散，因為你發現這個地方根本與期待不符。沒有什麼比這個更糟糕了對吧。

地點可能很鳥，但不要讓你的拍攝跟著一起鳥。這時一個可以輕鬆執行的 B 計畫就很重要。就算找不到更好的拍攝地點，我也還有一些熟悉的口袋名單做為是日救星。至少帶著一些還算滿意的攝影作品回家，這樣不但會使攝影技術提升，至少感覺還不賴，而不是出門一整天但卻一點產值也沒有。

—— 等待是值得的

如果拍攝地點沒問題，只是天氣或是本來覺得有趣的主題壞事，先不要馬上打道回府，因為有時候（只是有時候），你可能會被幸運女神眷顧。比棉被還厚的雲層可能會裂開縫隙，灑下一道絕美的光束，或者意料之外的主題可能就這麼出現。沒人可以保證到底會發生什麼事，畢竟千金難買早知道。

—— 出差錯時，順勢而為

如果計畫完全泡湯，比方遇到一場史詩級的暴雨，與其匆忙尋找掩蔽，不如乾脆順勢而為泡個湯（誤）。接受悲劇並轉化為你的優勢，換一卷黑白底片，拍出超級陰鬱的氛圍。

雨傘、落在人行道上的雨滴，還有看起來非常惡毒的天空，這些景象還滿酷的（我猜我只是習慣倫敦的天氣……）。

—— 不要停止探索

就算已經確定拍攝地點與拍攝內容，也不應該見好就收，而是養成習慣，尋找更多視覺上有趣的事物，拿起相機看看在觀景窗裡的樣子。永遠不要只是滿足於計畫中最好的那張照片。我相信附近一定還有更多好風景值得拍攝。不要讓幸運女神來找你，你應該主動地追求她（這是個比喻）。

#64
每張照片都說一個故事

一張照片裡總是會有兩個人，一個是我（攝影師），
一個是你（觀者）。
—— 安瑟·亞當斯

俗話說的好，一張畫勝過千言萬語。雖然照片無法
真正取代某些重要的文字，就像教授不想收到十張
照片來代替一萬字論文，但照片確實是有說故事的
能力。若你想要讓照片說故事，就得想想你的照片
有沒有讓人可以思考的內容，而不只是流於表面。

我並不是要用一張照片來跟狄更斯的文學巨著相提
並論。一張靜態的影像能說的故事有限，但我們的
心智能帶領我們到更遠的地方。我們先不要浪費生
命討論學術，總不能只是一直閱讀關於攝影的理論
著作，而不實際出門拍照吧！備受尊敬的思想家羅
蘭·巴特（Roland Barthes），描述了什麼是影像中
所蘊含的意義。我想用較精簡的篇幅來說明一下：

——— 字面意義

所見即所得。一張蘋果的照片，裡面就是一顆蘋果。

——— 言外之意

觀看影像時所理解的字面之外的意義，例如：一張蘋
果的照片，可能會讓人聯想到新鮮、健康，甚至是
它的美味。

無論是誰看你的照片，都會從照片中得到一些想法，
但這並不意味著照片的意義就被定型。如果沒有加
入攝影師的思考，蘋果的照片就只會是一張簡單的
蘋果照片，跟別人拍的蘋果照片沒什麼兩樣。

你需要用創意、構圖、燈光和色彩來賦予照片一個
屬於你的意義，也就是用照片講述一個故事。蘋果
可以噴上水滴、切開、幫它打個光，然後用微距鏡
頭拍攝，這樣可以讓蘋果看起來很新鮮，感覺吃起
來清脆多汁又美味。

用照片所講述的故事，不需要有開頭、中段和結尾。
它只需要傳達一個屬於你自己的訊息就足夠。

#65
感受所見

光看是不夠的；你必須感受你所拍攝的事物。
—— 安德烈‧科特茲（Andre Kertesz）

要用照片說故事，你必須要可以去感受你正在拍攝的事物（當然，這裡有言外之意）。

剛開始拍照時，我採取亂槍打鳥的策略，拍下眼前所見的一切。回想當時的我拍攝時心裡的感覺，都是很籠統、大概的。在當時，攝影之於我，既新奇又令人興奮，當下我只是單純開心地按快門，把相機當成實驗品並學習如何操作它，心中並沒有想要拍什麼重點。

所幸，在我弄清楚自己真正想要拍的主題之前，沒有浪費太多底片。我想拍的是風景，對我而言，真正吸引我的不只是具有美感的風景照（而且不用跟其他人互動）。我愛上完成一張風景照的過程：拍攝計畫、整趟旅程，還有它的不可預測性。我熱中於風景攝影，也喜愛探索各種不同地點。

對我來說，攝影不是看，而是感受。如果無法感受眼前事物，那你永遠也無法讓其他人在看你的照片時感受到任何東西。
—— 唐‧麥庫林

我在大學時交出的風景攝影作業拿到高分。真心去感受你所拍攝的事物，那種感受就會顯現在影像中。你的熱忱，絕對會比純粹追求卓越技術，還要能夠為你的攝影增添深度。

專注於真正熱愛的攝影主題，會給予你拍攝更多作品的驅動力。持續拍攝自己熱中的事物，會加速提升攝影作品的質感。

#66
九種攝影類型

─────── 風景攝影

若你對大自然創造如此壯麗宏偉的景觀感到崇敬，那麼風景攝影可能非常適合你。也許你不喜歡一大早踩在泥濘田野中拍攝，但還是可以嘗試拍攝傍晚的草原。建議裝備：單反相機與24–70mm鏡頭，外加腳架、快門線，還有保暖外套與一雙好走的靴子（我曾經在牛糞堆裡只穿一隻鞋跟一隻襪子）。

─────── 生態攝影

有時，生態攝影需要漫長等待，就為了幾秒鐘的動物鏡頭。若不想花時間，可以去動物園或寵物店拍，但我想這和生態攝影完全是兩回事。建議裝備：單反相機與望遠鏡頭，例如300mm以上。鏡頭很貴，可以考慮用租借的方式。

─────── 微距攝影

微距攝影像是將鏡頭對準一個私密空間，拍出比一根毛還細的東西。若用google搜尋微距攝影，你可能會看到一堆毛茸茸的蜘蛛特寫照。但微距攝影不僅限於令人毛骨悚然的爬蟲類。推薦裝備：單反相機、微距鏡，以及腳架。

─────── 人像攝影

人像攝影是邀請帥哥美女拍照的好理由，可以在室外或室內，使用自然光或閃光燈。多數人都沒有奢華的攝影棚，但室外就有許多場景可拍攝，還不用花錢。推薦裝備：單反相機加上50mm或85mm的鏡頭。

─────── 街頭攝影

街頭攝影就是捕捉最赤裸的真人真事，而一張好照片的美妙之處在於時機點：靠近對象並讓自己成為場景一部分，然後將街頭精華捕捉下來。推薦裝備：旁軸相機、35mm或50mm鏡頭，其他的都不需要。

─────── 旅遊攝影

旅遊攝影的關鍵在於去一些有趣和沒去過的地方。不要只是去度假，因為那樣只會拍出無聊的旅行照片。推薦裝備：輕巧的隨身型相機，或是旁軸相機加上三顆不同焦段的鏡頭。

─────── 建築攝影

如果住在城市裡，可以觀賞建築物並將它們拍下來。最方便的是可以用google研究哪些建築物最好拍。推薦裝備：單反相機、移軸鏡頭、腳架和快門線。

─────── 食物攝影

食物攝影不適合我。我通常會先把食物吃掉，然後才拍照。食物攝影就是一邊準備，一邊裝飾，一邊拍照，然後還要能夠抵擋食物的誘惑。推薦裝備：單反相機加上50mm微距鏡頭、腳架與外門線。

─────── 運動攝影

運動攝影師可能更喜歡現代的數位單眼相機（現在用底片機高速連拍，成本可能嚇死人）。但若想要底片拍也沒什麼不可以。直接待在賽場上，對拍攝絕對會有幫助，不然最後你可能只拍了一堆裁判的照片。推薦裝備：數位單眼相機。

#67
為悅己而攝影

現在的底片攝影，與早期被視為純攝影的底片攝影已經不同了。攝影愛好者以前會沖印出自己的照片，放進相冊，之後除了一些不感興趣的親戚之外，大概沒有人會再見到這些照片。如今，照片在網路上無遠弗屆，在世界各地向所有人展示著。

被網路上其他攝影愛好，以及素昧平生的人們按讚，感覺確實挺爽的（誰不喜歡被快樂地拍一下馬屁），也會讓你擁有足夠的驅動力去追求更多。唯一的問題，可能就是你會非常就容易忘記攝影對自己來說最重要的到底是什麼？你是為了所愛而拍，還是為了被愛而拍？

與人交流互動的多寡，像是某種進展的指標，或是測量成功的參考，但不應該用來衡量自己的攝影作品。當你開始拿自己的作品與別人的做比較，有可能會產生自卑情結。如果這一切都只關乎按讚數與追蹤人數，那可能心裡要有數，因為你永遠都有活在輸給某某人的陰影之下。

我了解社交媒體對攝影師的重要性，但如果開始為了按讚數而拍攝，風險就是你的攝影最後看起來會很像某個人的作品。想要維持質感，拍攝的作品絕對不能言不由衷。

你該為了取悅自己而攝影。就算不像其他攝影師那樣可以博取那麼多喜愛，至少可以在回首一望時，真心喜愛自己的所拍攝的作品。

#68
每個人都會拍出不怎樣的照片

你開始拍的前一萬張照片都是最差的。
—— 亨利・卡提耶－布列松

當你從沖洗店拿回沖好的底片時,有時會灰心喪
志,就是你相信裡面有一些畫面值得獲頒普立茲獎,
但其實並沒有。沒關係,我懂!這種感覺就像天要
塌下來,然後渾身不對勁。但這種感覺也讓我想要
更全力以赴地繼續拍攝。

在認輸之前,你一定得了解,每個人都會拍出不怎
樣的照片。就算是得過普立茲獎的攝影師或其他大
師,也時不時會拍出一些爛照片。

如果想知道如何可以穩定地拍出好照片,最好不要
用底片來練習。可以用數位相機或手機,因為可以
立即回顧剛剛拍的照片,然後一次又一次地重拍,
直到感覺對了,不用去理解為什麼一開始拍不好。
做就對了。

只是,當用底片拍出爛照片時,每每看著那一條條
或一格格底片,實體存在的錯誤,對自己來說會是
個當頭棒喝,讓我們知道什麼是一步錯、步步錯的
道理。當你花錢洗出實在不怎樣的照片時,就足夠
激勵你下次要拍得更好。

攝影是一個龐大且不間斷的學習過程,重點不在於
你有多努力地學習攝影課程。做為一名攝影師,你
永遠覺得下一張會更好。如果你對攝影充滿熱情,
就會持續尋找下一個更精采的畫面,然後拍出比上
一張更好的照片。

當然,踏上一個未竟之地,總是會有失敗的可能。
但是不要灰心,請昂首闊步,頭也不回地朝自己想
要方向,前進再前進。

#69
36:1

有位攝影師曾經告訴我,他總是將目標放在36:1的命中率。一卷35mm底片裡,只要有一張中了就足矣。當然,這是他在商業攝影上的目標,但無論你是為了別人還是自己而拍,這都是個值得設定的目標。

有人可能覺得這期待值似乎設得有點太低。36張底片只有一張是好照片,簡直少得有點可憐,何況現在沖洗一卷底片可不便宜。但如果想要拍出高質感作品,這是你應該要有的目標。

對專業攝影師來說,目標是拍到一張夠殺、可以拿來做廣告看板的作品。對攝影愛好者而言,可以拿這個標準來拍攝一張驚人、而且會樂於放大並掛在牆上的作品。也許在該卷底片裡還有其他令人驚豔之作(如果有真的該給你拍拍手),但若可以至少在每一卷底片裡都拍到一張得高分的照片,你應該要為此感到非常開心。

看看二十世紀一些著名攝影師的印樣,同卷底片裡的每一張都用來拍攝相同主題的情況並不罕見。他們會嘗試各式各樣的角度與構圖。你會感覺得到攝影師如何像液體一般,時而靠近主體時而遠離,圍繞著主題而移動。顯然地,他們嘗試拍攝許多不一樣的照片,並且預想其中只有一張對他們而言是成功的。

攝影師只需要知道,只要主題明確,多拍幾張照片其實無傷大雅,因為你絕對應該試著搶到那個最完美的畫面。在一個主題上拍攝到36張照片,肯定會大大提升獲得完美照片的可能性。

——— **為什麼你需要沖洗印樣?**

當你在沖洗底片時,試著也沖印出一張印樣。印樣顯示出底片裡的每格照片,比例跟在底片上一樣,只是印在一張照片上,得用一個小小的放大鏡來檢查每一格,並且開始給每一格打分數、做筆記。這是一口氣評估底片裡每一格影像最簡單的方式。還有,我發現通常令人驚奇的那格照片,即使不用放大鏡看,都看得出來它很不錯。一張尺寸很小的印樣照,若能抓住你的目光,通常放大後看起來也會令人感到十分驚豔。

#70
一直拍到滿意為止

沒有人想要一直重複拍攝同樣的照片，因為你的作品集可能會讓人覺得是不是什麼地方沒印好。雖然這聽起來很瘋狂，但是一次又一次地回到同一個地方拍攝，可能正是你可以提升攝影功力的方法，為什麼？

• **好還要更好！**｜即使你認為已經拍出一張還不錯的照片，總是還有改進的餘地。如果你有非常喜歡的地點跟主題，那麼回去嘗試拍出比之前更好的照片也沒有什麼壞處。

• **發現新事物！**｜你可以回看到第一次拍攝時沒有看到的東西，可能有更好的角度、更有趣的視覺元素或不同物件。在不同的季節或一天中不同的時間，天氣可能會更好，或是光線看起來更有趣，這些都是新發現。

• **測試新技術！**｜在攝影的過程中，你可能一直會學到新的技巧或是有新的想法，而這可以幫助你拍出更好的照片。回去同地點再拍一張，可以幫助你了解該如何不斷改進。

為了拍出更好的照片，建議可以採取以下步驟：

——— **思考如何拍得更好**

檢視第一次拍的照片，試想如果有機會重拍，會怎麼改善？這張照片有多少元素是可預測的，又有多少講求機運？光圈、快門、ISO 的設定是否合適？如何改變構圖可以拍得更好？記下這些問題，以便有機會的時候可以再試一次。

——— **選好最適合的底片**

思考一下選擇的底片是否合適，包含色彩飽和度，粒子粗細，黑白還是彩色？哪一種效果比較好？

——— **試試不同方法**

嘗試其他不同角度和構圖，不要只是同樣構圖猛按快門。也許可以嘗試用不同焦段的鏡頭，也不要執著於在同一個位置拍攝，也許你會發現其他角度可以讓畫面看起來更好。

#71
從厲害的照片中尋找靈感

我在學習攝影時遇到的問題是，大部分的攝影學習書籍文字都非常多，照片卻很少，似乎是下了某種決心，要把攝影學習的困難度提升至與找牙醫做根管治療一致。

若想沉浸在攝影中，你會需要一些能夠驅動自己前行的視覺靈感。閱讀如何拍攝大師級構圖的文章肯定有幫助，但除非親眼所見，你無法完全欣賞且感受大師級的構圖。

最簡單快速的方法，就是打開Instagram，然後追蹤一些攝影師，但要在一堆網紅火辣自拍照跟廣告裡找到純粹的攝影作品其實也沒那麼容易。Instagram上有很多很棒的攝影師，但智慧型手機螢幕並不是真正欣賞作品最好的介面。在這方面，攝影集仍然是王道。

你可以到書店裡挑選攝影集，或者從圖書館借閱。將攝影集帶回家，坐在一張舒服的沙發上，泡一杯好咖啡，打開它，然後盡情讓自己大飽眼福。看到實物照片，或擁有一件美麗的印刷品，是一件非常迷人的事。一本好的攝影集會帶給你所有你需要的靈感，讓你的創意如湧泉般不歇。

五本帶給我最多啟發的攝影集：

① 喬·柯尼什（Joe Cornish），《第一道光》（*First Light*）
② 馬丁·帕爾（Martin Parr），《最後的度假勝地》（*The Last Resort*）
③ 亨利·卡提耶－布列松（Henri Cartier-Bresson），《決定性瞬間》（*The Decisive Moment*）
④ 森山大道，《新宿》（*Shinjuku*）
⑤ 何藩，《香港：往日情懷》（*A Hong Kong Memoir*）

#72
自己的照片自己批判

沒有人比你更有資格批判自己的作品,因為沒有人能像你一樣在乎自己的照片。想提升照片品質,請帶著批判的眼光看待自己的作品。

只是,對作品抱持批判,與完全消極的態度只有一線之隔,所以記得要走對邊,對作品充滿正面積極的態度。不要因為覺得沒有進展而灰心,也不要認為自己達不到想像中的目標是因為能力不足。沒有人能夠一開始就拍出令人驚嘆的作品,大多數攝影師都經歷過認為自己作品很爛的階段。批判必須帶有建設性,不要只是覺得自己的照片很爛,試著想想可以多加點什麼來讓照片更好。

檢視一下你最近拍的照片,並思考如何改進以下三件事:

─────── 技術面

不用過度擔心照片是否稍微失焦或是曝光不夠精準,這些都很容易調整到位。你需要思考的是如何從技術面改善,使用與以往不同的方式拍攝,像是用慢速快門讓動態的被攝體更模糊,或是善用淺景深來凸顯主體,以上這些是在檢視照片時應該考慮的技術面。

─────── 拍什麼很重要

如果你從一個無聊的東西開始拍照,最好的產出就是一張漂亮但無聊的影像。拍攝主體應該是清晰且具有意義的視覺元素,拍攝題材也很重要,有趣的主體,就算拍糊了,也比清晰銳利但不有趣的圖像更具吸引力。不斷激勵自己尋找感興趣的事情,繼續提高你認為值得被拍攝的物件標準,這一切都是為了拍出好照片做準備。

─────── 構圖

當你在外拍攝時,拍攝對象會四處移動,光線也會稍縱即逝,同時要調整光圈快門,留意構圖絕對是一項挑戰。

把底片掃描之後,你可以開啟修圖軟體進行裁切或水平調整(水平線歪斜很容易發生),也可以使用剪裁工具來改善構圖。你可能不想裁切太多畫面,但至少可以馬上看出如何改進你的構圖。

#73
學習在相機中編輯

在一開始用底片拍攝時,不需要過度節儉。在初期階段,最重要的是盡可能多拍,嘗試各式各樣的底片款式,然後校準你的風格品味。

當你獲得更多經驗值,開始對好作品發展出好的觀點,自己的作品質感也會跟著提升。接著,就會到達一個境界,開始感覺可以更自在地使用自己的相機,並且知道如何改變相機設定來獲得自己想要的畫面效果。

培養出自信心之後,是時候開始在相機裡進行編輯,也就是在底片曝光上更加有效率。拍攝底片,是沒有回頭路的,已經在底片上曝光的一切無法被收回,而且也無法預先看到曝光後的畫面。所以能夠在拍攝之前預先調整出照片的模樣,是一件很棒的事,可以確保所有底片都保有質感。

當你注視著觀景窗時,不要只是盯著前方,而是從**邊邊角角之處開始研究**,在畫幅中確認看過所有細節。有些東西你會想要避免放進構圖內,讓觀者的注意力集中,有些東西你會想確保它留在構圖內。比如說,裁切膝蓋以下的腿部看起來總是怪怪的。觀看主題裡最吸引人的部分很簡單,但我們時常很容易就漏看了一些可能會破壞作品的細節。

在構圖時盡可能地保持「流動」很重要。即使拍攝主體是靜止的,按下快門時也得保持不動,你還是可以在按下快門前,自在地隨意移動相機。當你在研究觀景窗時,試著上下左右移動,使用完全不同的構圖。拍攝同一個主體可以有很多不同的方式,而且你嘗試的第一個喜歡的構圖,通常不一定會是最好的。

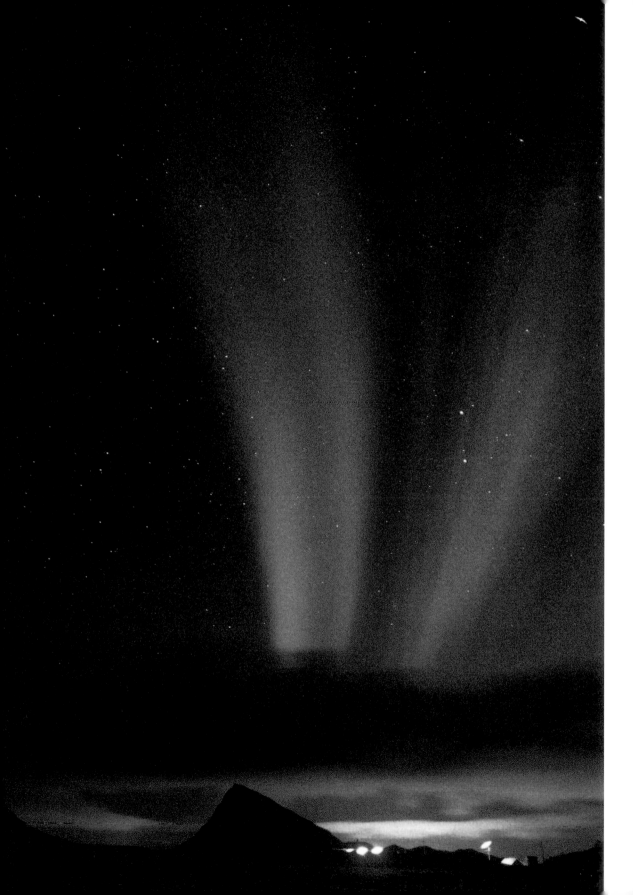

#74
攝影即是幻覺

想成為一名好的攝影師，不只是每次按快門都可以拍出絕世美照而已，而是只將這些絕世美照發表在自己的社群平台上。攝影雖然沒有會令人嚇一跳的招數，但攝影就像魔術般，製造幻覺供人觀賞。

你的攝影作品就是你的產品，而每條生產線都需要品質管控。將自己的照片視為優質商品，確保自己用高標準在輸出產品。不好的照片永遠不會出現，

這就不再提醒了。但我們所面臨的挑戰是，如何區分好的照片跟一張超好的照片。

因為照片是你拍的，所以你很容易對照片產生感情，要不要將照片上傳給大家看就變成難以決定的事情。但是請記得，要努力提高作品的標準，這遠比降低標準來得好。好的照片若和普通的照片一起發布，只會降低作品的質量，歹路不要走。

#75
簡單就對了

這本書裡看到這，代表著你的大腦已經填滿為攝影技巧保留的75％的資訊。這包含關於裝備的大量資訊、如何精采構圖而不傷大腦，還有一堆難以分類的小祕訣。在我們繼續往大腦灰質區裡塞進更多與攝影有關的建議之前，我想要強調一下，攝影真的沒有這麼複雜。如果想要拍很棒的照片，保持簡單就對了。

——— 裝備少即是多

你有多少裝備並不重要（我這麼告訴自己），我用三顆鏡頭的配置來保持簡單的原因是，攜帶過多裝備會讓拍攝變得過於複雜。多拍代表著高效率，但攜帶太多裝備絕對適得其反。你可能打包了強大的火力，但拍了一整天之後，你的背可能也會需要一些效力強大的痠痛噴霧。不要為了看起來很專業而這麼做。專業攝影師會在客戶面前展示裝備，讓場面看起來充滿說服力——那是因為他們有助理可以負責揹器材。

想像一下自己站在一個絕美的景點，身邊有一整袋鏡頭，最後你一定會花一堆時間在猶豫考慮到底該用哪一顆鏡頭來取景，進而錯過更重要的事情。時間該花在專注尋找角度與構圖，以及視覺上有趣之事物，就是可以讓照片變有趣的元素，你知道的。

別誤會，我超愛裝備。真心超愛。但你可以放在家裡好好欣賞，而不用全部都帶出門。

——— 構圖不需要很複雜

有很多很多方法可以拍一張照片，但你只需要按一個鈕來完成它。除了調整曝光設定，還有一堆構圖原則需要思考或遵循，這可能不只會讓攝影方式過於複雜，還會讓照片過度複雜。用你想要的方式拍照，把自己覺得需要的元素放進構圖中。很多指南會教你如何拍出一張好照片，但依樣畫葫蘆並不代表結果看起來也會很棒。

極簡風格沒那麼簡單，風險在於照片可能會缺少任何視覺上有趣之處。但若換另一個角度深入理解，一個視覺複雜的影像，可能會因為它的雜亂，反而遮蓋住想要傳達的訊息。保持簡單不一定等同極簡主義，而是用有效率的方式移除任何多餘細節，藉此表達影像的重點。

#76
走出創意撞牆期

有時候對攝影的熱情會慢慢消退，這個狀況在我身上發生過無數次，感覺就像是創作的便祕期，想要產出一些作品，但是不管怎麼嘗試，沒有就是沒有。你可以多嘗試幾種方法來突破，但沒有一個適用所有人的萬用法則，所以盡可能多嘗試看看吧！

——— 休息一下

不要強迫自己。一直逼自己出門拍照可能只會耗盡對攝影的熱情，靈感和動力也會隨之消散。讓自己休息一下，腦中不要一直想著攝影，放下相機一段時間，之後對攝影的熱情可能會再次湧現。

——— 尋找靈感

你可以暫時放下相機，將攝影輸出暫時歸零，但也許你需要的不是放個假，而是透過有趣的視覺刺激和影像來重灌腦袋，恢復生機。

依賴大腦創意其實會耗盡創造力，直到某個時刻突然意識到自己只是在迷霧中繞圈圈。當然，別人無法替你創作，當你休息不拍照的時候，可以試著沉浸在別人的作品裡。無論是攝影、藝術或是設計，這都是讓創作靈感休息的好方法，還可能藉此激發你的創作魂。

——— 嘗試不同創作

我曾經拍過槍枝，其實是空氣槍。我認為這是一個

新萌芽的嘗試，結果不是，我開始厭倦攝影，甚至不想花任何時間來拍照。我最後用相機做了一些瑣碎的小事（更厭倦的是我的工作相機跟私人相機是同一台），有一度我甚至不想拿相機悠閒拍照。

我還是想要從事一份需要用到創意的工作，所以我開始剪輯YouTube影片，裡面還有關於空氣槍的影片，這讓我以一種新奇好玩的方式使用相機，也帶回來一些對工作的熱情，當然最後我對攝影的熱情也都找回來了。

——— 買新器材

在上一節我曾提過要保持裝備的精簡，但有時候花錢買新裝備會讓人有熱情拍更多照片。例如，買新鏡頭會為你的攝影開闢一個新的可能，可以拍以前無法拍攝的畫面。有能力嘗試一些不同的東西，可能就是持續拍照所需要的火花。

——— 試著克服

我不會要求你一定要克服，因為這可能會讓你感覺更糟糕，但有時候你只是需要出去拍更多照片。記得去一些沒有去過的地方或是有趣的地方，你可能就會發現創意魂老早就在那裡等著你了。

#77
時時刻刻找尋新事物

如果我在觀景窗裡看到熟悉的事物，我會做點什麼來改變它。

—— 蓋瑞・維諾格蘭（Garry Winogrand）

攝影陷入創意死胡同，其中一個原因就是進入了一個總是拍攝類似題材的慣例。攝影被看見新事物的需求所驅動，可以是新的場景或是新的主題。如果你火力全開創作了一系列跟其他人看起來沒有差太多的照片，這時可能就是乏味的開端。

相同卻又不同的主題

當你已經精通於某一類型的攝影，可能會因為一些原因想維持現狀，比方你想保持自我風格的一致性，而且那是自己拍攝起來最自在的事物。改變總是不容易，但好消息是你不需要找尋新主題來拍出新作品。

試著幫自己設定一些主題，專注於拍攝特定題材，比方倫敦的計程車司機，或者滑板人像，然後持續拍攝直到你滿意或者覺得可以放下為止，至此你便可以前往下一個主題。

場景的變化

攝影是督促我們探索新場所的絕佳驅動力。改變場景是一個非常簡單又有效率的方式，它可以使你的攝影煥然一新，而無須改變拍攝主題。

嘗試新類型

我在英國讀大學時接觸了風景攝影，當我搬到香港之後仍然對它非常痴狂。不過，我很快就發現，美好的景色在香港並非隨處可見，而且也沒有真正可辨識的四季變化（只有濕度的差別）讓一整年的風景攝影都能值得期待。風景攝影變得有點乏味了。

我最後接納了水泥叢林，因為街頭攝影是我感到好奇的一種攝影類型，只是直到我搬到香港前，我從來沒有企圖要去嘗試。從風景攝影直接跳到街拍，進展有點意料之外，但對我而言，這就是令人感到興奮與挑戰的地方。

要讓自己持續對攝影感興趣，就是不斷用新視野與感官來挑戰與刺激自己。相機則是記錄這一切的工具。你的人生越有趣，攝影作品就會越有趣。

#78
無腦拍攝法

想像一下，如果我們的瞳孔就是快門，底片就裝在我們的大腦裡，那我們永遠都不需要考慮怎麼設定光圈、快門、ISO以及快速對焦的問題。如果是這樣的話，拍照就會變得超級簡單。

無腦拍攝的思想流派聽起來可能真的很無腦，但就是這樣不用思考的拍照方式才如此吸引人。當你習慣在按下快門以前需要思考一堆事情時，這種方法會帶給你更多新的感受。不用設定，看到喜歡的就按下快門。這種拋棄有條不紊的拍照方式，鼓勵你按照自己的直覺行事。

——— 光圈設為8，出發

這是攝影師亞瑟·費利希（Arthur Fellig，又名Weegee）經常被引用的一句話，但從未得到證實。如果他拿35mm相機在街上拍照，他就會說：「光圈設為8，出發。」如果使用大片幅相機，因為對焦環不太一樣，所以會改成：「光圈設為16，出發。」

費利希所偏好的拍照設定是固定光圈和快門速度（f/16和1/200秒），光圈縮小可以提供足夠景深，從而可以將對焦固定在約三公尺處，這樣費利希就可以快速抬起相機按下快門。在35mm底片機上，f/8可以提供足夠景深，讓你不必太擔心沒對到焦。如果身處一個光源一致且穩定的環境中，可以善用陽光16法則，就不用太擔心曝光設定。你也可以選一台全自動相機，然後使用「光圈設為8，出發」的方法，至少你知道可以拍到什麼。

無論是使用輕便型相機，還是手動35mm底片相機，這種倚靠本能的拍照方式是每個攝影師有機會的話都必須嘗試的。簡化技術設定等複雜的拍照過程，這種方法讓大家明白拍攝有趣照片有多麼簡單。

#79
攝影低畫質，樂趣高品質

沒有什麼比一張影像清晰但概念模糊還要更糟的照片。

——安瑟·亞當斯

照片不一定非得清晰銳利，當照片很無聊時，這只會讓照片的無聊更加無所遁形。有時候，模糊也可以很酷，lo-fi 攝影也可以非常好玩。

首先，並沒有「hi-fi 攝影」（除非你拍的是高級音響），攝影就是攝影。不過，lo-fi 攝影是這樣的，它基本上就是把塑膠玩具相機沒人欣賞的美感（漏光、暗角、畫質差，變形大等等），轉化成酷玩意。

若想完整體驗 lo-fi 攝影，找機身用料越陽春，塑膠至上的相機就對了。不可預測就是它最大特色，千萬不要想太多；不期不待沒有傷害，當好事發生時，你會開心不已，若最後全泡湯，也不會太生氣。

lo-fi 的不期不待，驅使你拍攝一些不帶預設與計畫性的照片，對於狂野與怪奇主題的風格來說恰恰好。有時候，我們太過認真對待攝影這個嗜好，能夠休息片刻，拍攝風格無拘無束的照片，是一件很棒的事。

——— Lo-Fi 攝影之必備
• 一台 6×6 中片幅玩具相機｜沒有構圖比正方形更單純的了，它告訴我們，什麼是無需過度思考的有趣照片。在中片幅底片上創作低畫質作品，實在有點荒謬，但就是你會喜歡它的地方。

• 使用 ISO 400 底片｜很多玩具相機都配有既小、

光圈又恆定的鏡頭，而且只有一種快門速度，所以你會需要使用感光度足夠的底片。

• 買閃光燈｜如果相機沒有內建閃光燈，買一個吧，讓你可以在低光源時拍攝。記得確保相機上面有熱靴就是。

——— 可以試試看
• 重複曝光｜跟 lo-fi 攝影非常搭，可能是因為很多玩具相機只要不過片，可以在同一格底片上面一直按快門。

• 用彩色濾鏡｜覆蓋在閃光燈上造成色偏，如果拍重曝，可以在不同的曝光上用不同顏色的閃光。

• 交叉沖洗與增減感｜這在 lo-fi 美學上發揮得淋漓盡致，正片負沖顏色瘋狂古怪，增感讓顆粒與對比明顯增加。記得使用正片。增感時正片若色偏嚴重也沒有關係，因為這正是你會想要的！

• 忘記所有規則｜什麼引導線或三分法，統統斷捨離，在主題與構圖上發揮創意。

• 用玩具相機拍攝人像｜看起來會非常酷跟前衛，暗角與超級柔邊迫使注意力朝向畫幅中央。而鬆軟的成像，其實在人像照上看起來還滿討喜的。

• 擁抱漏光｜你可能會用膠帶把相機貼好，確保不會漏光，但我覺得其實不用麻煩了，因為它畢竟就是 lo-fi 而不是……呃……hi-fi。

#80
想創新請先移動腳步

用你的腳來改變焦段，我不是指脫下鞋子放在鏡頭上，而是指使用定焦鏡頭，但前後移動腳步來調整焦段。

從技術面上來說，這與使用變焦鏡頭的效果不太一樣。在距離拍攝對象幾步之遙的地方，用定焦鏡頭跟變焦鏡頭，會呈現出不一樣的結果。每個攝影師都應該習慣用積極的方式拍攝照片，而不是只有轉轉對焦環就好。

提早在一個拍攝點為了一個畫面做準備，可能會讓你失去更多更好的拍攝機會。一旦就定位並準備好按下快門時，就不太可能繼續尋找其他不同視角。

若拍攝時使用腳架，請先環顧四周，再將其定位。比起把相機拿在手上，雙腳移動，將相機安裝在腳架上會讓人機動性大幅降低。你可以拿起相機並從觀景窗裡觀察，如果沒有看到想要的畫面，可以彎腰或蹲下，傾斜相機角度，然後重新決定架在哪裡。

開始使用定焦鏡頭吧，或如果你只有變焦鏡頭的話，試著告訴自己不要轉動變焦環。在有限制的情況下構圖會強迫你思考、觀察和創造。

最糟糕的就是認為相機會幫你做到所有事情，然後你就變得懶惰。想拍出好照片是需要靠努力的！

#81
超廣角的四個絕讚祕訣

超廣角保證讓你超興奮,因為它能用極端角度,吸進眾多視覺元素。小小的房間在超廣角鏡之下看起來變得富麗堂皇,對於房仲業者來說,絕對是必備品。但對於我們這些攝影宅來說,能夠在畫幅裡裝滿錯綜複雜的視覺元素,則是一種快感。

比18mm還要寬的焦段便是超廣角,但我不建議一開始就使用比15mm還要寬的焦段,因為這種超扯的廣度需要一些時間來適應。不過,別擔心,看完底下的祕訣,很快你就可以成為超廣角大師了。

——— 再靠近一點

使用超廣角鏡,你會注意到的第一件事,就是在觀景窗裡一切看起來變得非常遙遠。在畫幅中裝下這麼多視覺元素,缺點就是任何焦點都顯得遙遠和疏離。為了讓主題有趣,你必須再靠近一點,並且在焦點內填入更多元素。超廣角的重點在於它會吸進非常多背景資訊,提供主題更多脈絡。

——— 留意那歪斜線

使用標準鏡時,線條跟形狀看起來會是正常的(跟雙眼看到的類似),但當換上超廣角鏡,線條會變成歪斜古怪的模樣(不是感冒藥吃太多)。若想利用引導線來吸引觀者注意力,超廣角鏡下的線條跟形狀最後會拉長與誇張化,絕對會讓人盯著瞧。但若沒有保持好水平,或者角度傾斜得不對,物件跟線條的歪斜看起來就會相當不自然。

——— 小心翼翼填滿畫幅

超廣角鏡頭就像視覺吸塵器,會把所有視覺元素不分青皂白地都吸進來,試著將不想要的元素排除在外變得無比困難。用超廣角鏡頭拍攝極簡風格構圖非常不容易,用來處理複雜一點的背景會好一些。只是你需要仔細觀察有什麼東西在畫幅之內,避免事後才意識到拍到隨機但不想要的東西而毀了一整張照片。

——— 忘記對焦

使用超廣角鏡頭聽起來像是個艱難任務,但至少你不用太擔心的一件事就是對焦。這麼廣的角度,幾乎所有東西都會在合焦範圍之內。如果沒有自動對焦,最簡單的方式就是測距對焦。

鏡筒上都刻著以英尺或公尺為單位的距離刻度,當你轉動對焦環時,距離刻度會跟著轉動。與它緊鄰的是景深尺,會以光圈數字兩兩成對排列。參考光圈環上的光圈數值,然後查看景深尺上兩個相對應的光圈數字,在這兩個數字內的距離都會在合焦範圍內。設定好焦點,然後登!就可以拍照了。

#82
如何拍出夢幻散景

拍攝淺景深的照片時，將拍攝主體以外的所有事物都放到對焦範圍之外，畫面的注意力就會直接落在拍攝主體上。雖然畫面中的模糊只有一種目的，但將散景放在正確的位置，其實與凸顯主體同樣重要。

想要拍出好的散景，似乎只要撒錢買大光圈鏡頭就可以辦到，話是這麼說沒錯，但你也需要多花點心思，懂得如何充分利用焦外的背景。

——— 研究背景

密西根大學的一項眼球運動追蹤研究發現，來自東亞的參與者較傾向注意背景和周遭環境以了解影像中的內容，而來自北美的參與者則更專注於影像中的主體。也就是說，如果你是美國人，構圖時可能應該多觀察一下背景。先撇開研究不談，如果你看過世界各地的攝影師所拍的淺景深畫面，可以得出一個結論，就是全球的攝影師在使用大光圈鏡頭拍攝時，都應該多多觀察背景。

當鏡頭讓背景模糊到無法辨認時，大家很容易認為，因為已經失焦到一個程度，所以不會分散觀看者的注意力。但事實並非如此。

——— 模糊到無法忽視

當你透過單反相機的觀景窗取景時，若背景已經模糊，那問題在於你的眼睛容易被拍攝對象所吸引，進而容易忽略背景中的狀況。這時親眼看一下這個場景，看到了什麼？背景中是否有會分散注意力的樹木？有沒有一根樹枝從拍攝對象的頭中間長出來？是否有難以忽視的線條和形狀？對焦時，若背景已經分散你的注意力，即使用散景最柔順，光圈最大的鏡頭，背景達到最模糊，仍然會讓人分心。

旁軸相機可以讓你透過觀景窗看到一切，但我不建議你只為了看清楚背景就買一台（雖然它確實有幫助）。其實，最便宜有效的方法，就是從觀景窗構圖前，先用肉眼掃視一下場景。

——— 多層次有深度

考慮一下場景中的不同層次，如果背景和拍攝主體之間的距離很遠，而兩者之間幾乎沒有任何東西，那背景就會看起來與主體誇張地脫節。如果這是你想要的效果，那沒什麼問題，但是在主體和背景之間找到一些視覺元素將他們連結起來，會為畫面增加額外深度。

用大光圈鏡頭來拍攝淺景深畫面，感覺很誘人，但請記住，過度模糊的散景有時候會太超過。只在需要的時候開大光圈，並適度地使用淺景深，確認散景與主體配合地相當完美平衡，而不會被散景分散注意力。

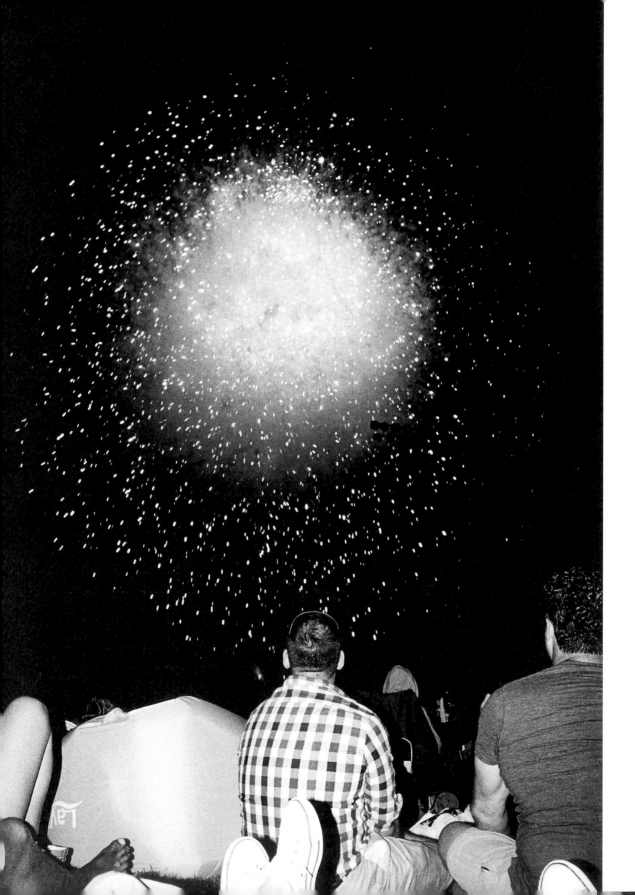

#83
拉爆的爆炸性效果

「拉爆」是一種不花錢又簡單的拍攝手法,可以在照片裡創造出動態(雖然根本沒有東西在動)。這個動態來自於曝光同時快速轉動變焦環,拉出一條條的光束,像《星際大戰》超光速曲速飛行時從畫面中央向邊緣噴射出去。

這看起來還滿酷的,但有些攝影師卻不以為然,因為在攝影世界裡,它並不是很常被拿來使用的效果。最大的原因可能是有些看起來非常俗氣。但先別急著拒絕它,如果掌握祕訣,還是可以拍到一些獨特的照片。

——— 穩著點

你會需要比較慢的快門速度才能使效果更明顯,雖然畫面會被模糊的線條包圍,你還是希望照片裡一部分是靜止的,此時三腳架就變得很好用。要讓你的照片看起來超級穩,快門線也很好用,但非必要,因為無論如何還是要在曝光時轉動對焦環。

——— 白天 VS. 夜晚

晚上時效果會超級明顯,所有人造光都會像《星際大戰》裡的光束一樣酷炫。白天拍攝的效果比較隱晦,這是因為日光會均勻地照亮場景。

在白天時,你會需要1/2秒到3秒之間的快門速度,這取決於底片感光度。我建議你攜帶減光鏡,這將有助於把曝光降到一個合適的慢速快門。在夜間時,曝光時間需要更長,但試著只用一半的曝光時間來變焦,另一半時間則不動,確保焦點在底片上是清楚而穩定的。

——— 焦點

若拍攝主體偏離中心,可以在曝光時誇張地移動整台相機,但先不要操之過急,首先得習慣成功地在曝光時轉動變焦環。將清晰且明顯的焦點放在畫幅中央,讓畫面保持單純。《星際大戰》光束條基本上已成為焦點周圍的框架,而且幾乎覆蓋住畫面邊緣的一切,所以真的不需要在影像外圍放置太多有趣細節。

一張拉爆照片,是否充滿創意,還是看起來俗氣,關鍵在於主題。選錯主題會讓照片看起來很像做作的圖庫照片。雖然沒有固定公式,但要幫靜物做拉爆效果時,必須非常謹慎。它可能會看起來太像那種把一張很弱的照片變得更前衛的把戲。

雖然它是一張靜止的照片,但拉爆效果與影片的鏡頭拉近感受是相同的,目的都是要讓觀者不只是在視覺上更接近主體,而是看著看著更加好奇。不妨試試看,透過觀景窗,對著拍攝主體,從廣角拉近到望遠,當目光漸漸地在畫面中前進時,你是不是對拍攝主體更感興趣了呢?如果沒有,大概就無法拍出有趣的拉爆照片。

最後,不要拉過頭。變焦環不要轉好轉滿;焦變得越多,畫面中的光束就會變得越誇張。

#84
動一動成為動態大師

在大多數情況下，快門速度若夠快，可以完美、無晃動且清晰地捕捉到畫面細節。但是有時候，可以用比較慢的快門速度來表現一點動態模糊的感覺，讓靜止的影像產生一點動感。就算如此，你也不會想對每個移動的主體都使用動態模糊。

——— 讓運動看起來更動感

在賽車運動中，較慢的快門速度會讓照片栩栩如生；你會因為看到車輪轉動以及背景在移動，因此判斷這台車正在前進中。如果用高速快門拍行駛中的車輛，車子看起來像是停在那裡一樣。

相比之下，用高速快門拍攝一個人踢球的畫面就十分理想。任何人看到照片裡移動的球、緊張的肌肉和運動中誇張的臉部動作，可以判斷出拍攝主體正在移動中。因此大家會取決於物體移動速度，選用快門速度，如1/200到1/1000秒，另外也還要考慮到運動中的人比賽車更難預測移動路線。

——— 平移：順其自然

為了讓賽車看起來非常快，會需要一點動態模糊的感覺。這時手持相機，不需要調降快門速度，因為移動相機就會產生模糊影像。你需要從觀景窗選一個點來追蹤賽車路線，然後隨著賽車移動來平移相機，所需的快門速度完全取決於行駛速度：1/30秒或1/50秒的快門速度足夠用於駛入彎道的車，但如果賽車在直線衝刺時可調高快門速度。使用AF-C或AI Servo對焦模式來確保跟車不失焦，除非你想要一些有點模糊的藝術照，否則不要使用手動對焦。

——— 以動為靜

若想為雲彩增添一點動態模糊的效果，你會需要一個非常慢的快門速度，因為雲的移動不像賽車這麼明顯。我建議使用腳架、快門線和減光鏡來減少進光量，也可以讓你使用較慢的快門速度（為得到好照片，不要使用太小的光圈）。快門速度取決於風速的大小，以及你期望雲朵模糊的程度。對於快速移動的雲來說，1/10秒的速度可能就夠了，但是要讓雲看起來超級滑溜，可能就需要多幾秒的快門速度。

總而言之，拍攝快速移動的主體（或相機移動）的動態模糊照片，需要稍慢的快門速度；慢速移動的主體需要更慢的快門速度。嘗試並感受一下不同移動速度與不同快門速度的搭配。使用感光度較低的底片（ISO100-400）可以調降快門速度；感光度高的底片可以讓你使用較高的快門速度。

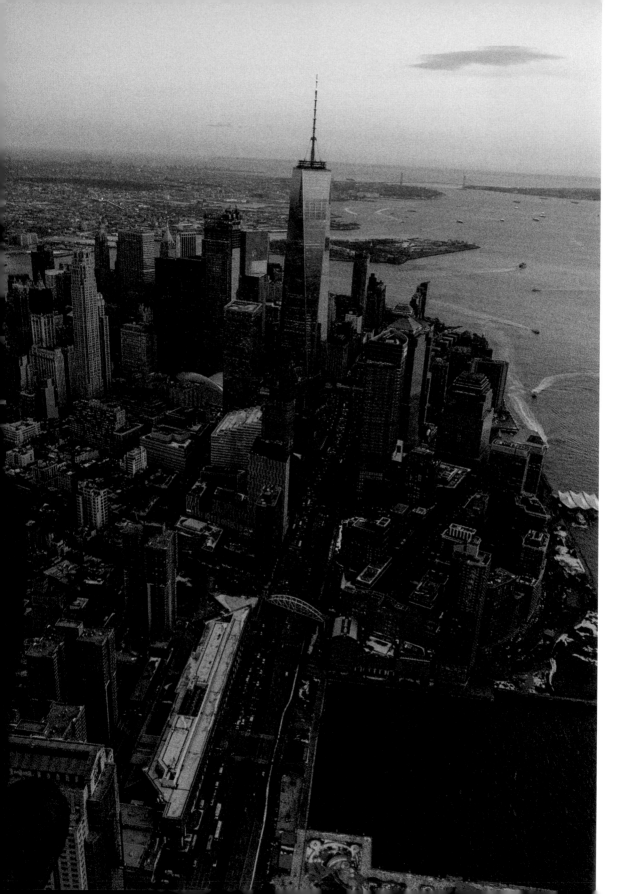

#85
忘記黃金時刻，擁有藍色時刻

你超想要拍到一張黃金時刻的照片，但太陽結束與地平線的躲貓貓遊戲，西沉之後迎接夜晚的到來，燦爛的光芒也隨著消逝，是時候該回家了。等一下，先不要打包你的相機，因為藍色時刻的酷帥藍色調正準備歡迎你。

——————— 關於藍色時刻你需要知道的三件事：

① 就像黃金時刻一樣，時長不一定是一小時。
② 藍色時刻發生在日出之前和日落之後，當太陽已經西沉至地平線以下，天空還剩下一點點藍光的時候。
③ 由於太陽已經遠遠在地平線以下，所剩的光線會非常柔和。

——————— 藍色時刻的攝影祕訣

• 更長的曝光時間。太陽已經道別，進入鏡頭的光線會變得相當少。你可以用更大的光圈或高一點的ISO，但我會傾向使用三角架、慢一點的快門速度與低ISO低的底片。人們總是對黃金時刻瘋狂不已，但我曾經超愛在藍色時刻用Velvia 50拍攝，在長曝之下，天空會呈現出超壞惹人愛的洋紅色。

• 為了藍色時刻而做準備，一切就緒，因為當它現身，可能在短短20分鐘內就會結束並且消失。

• 乾淨漂亮的天空在藍色時刻一開始時看起來會非常驚人，那些來自地平線下剩餘的間接日光會留下一條紅色的條紋，漸變至橘色、橘粉色，最後到藍色時刻決定性的柔和藍色調。

• 藍色時刻不像黃金時刻那般，光線強烈到足以完美照亮主體，而拍攝主體可能最後會太暗而變成剪影。不如就這樣吧，你可以嘗試過曝一點點，但整個畫面還是會很陰沉。不過在我看來，這就是藍色時刻最棒的地方。

• 倒易率失效。聽起來很像法律術語，但它與長曝時如何讓底片變得對光沒那麼敏感有關。它可能也會產生一些很瘋狂的顏色變化（比如Velvia呈現的橘色）。在拍攝Velvia 50的時候，我通常會把曝光時間做以下調整：

> 4秒 → 5秒
> 16秒 → 28秒
> 32秒 → 1分6秒
> 1分鐘 → 2.5分

• 尋找人造光。藍色時刻非常適合拍攝城市景色，藍色與來自街燈的橘黃燈火呈現出非常迷人的對比。

• 如果你想嘗試一些跟黃金時刻不一樣的東西，我超級推薦藍色時刻。它陰沉得如此美麗，而且就緊接著在黃金時刻後面發生，可以在拍攝黃金時刻之後馬上試看看！

#86
長時間曝光的簡要指南

長時間曝光需要很長的一段時間,簡單扼要的祕訣可以讓你省下時間來拍長曝照片,所以聽好啦!

——— 不可無腳架(快門線也是)

長時間曝光會讓廉價腳架原形畢露。由於曝光時間可能長達數小時,最好確定腳架不是拍照流程中最脆弱的環節。堅固的腳架不一定很沉重,如果腳架中柱底端有鉤子,把相機包掛在上面,增加腳架穩定度。使用B快門模式(曝光時間超過30秒)時,若有一條快門鎖定機制的快門線會非常方便,否則就要在曝光時一直按著快門不放,希望大家不要有這種可怕經驗。

——— 低ISO底片

我非常推薦使用低ISO底片,顆粒細膩可以保有畫面的精緻度,因為相機會放在腳架上,不用擔心相機晃動的問題。如果你使用的是Velvia之類的正片,可以查看#85中有關倒易率律失效的說明,否則照片可能會曝光不足。

——— 減光鏡

長時間曝光可以創造出令人驚豔的戲劇效果,如棉花糖般的天空和奶油般滑順的流水。但要做到這一點,肯定需要減光鏡。像是Lee Filters Big Stopper濾鏡可以減光10格,將白天變成黑夜。如果你想要拍一個超級長曝畫面,請愛用Big Stopper。比較常見的做法是買一般的減光鏡,可以用在眾多場合,或者可以同時疊兩片濾鏡,來獲得更長的曝光時間。

——— 帶手電筒

攝影最有用的工具,有時候並不是攝影器材。夜晚進行長曝時,手電筒絕對派得上用場。若不想動到錯誤按鈕,手電筒可以幫你看個清楚明白。手電筒也可以照亮拍攝對象,以便透過觀景窗看清楚拍攝對象是否在合焦範圍內。手電筒也可以用來光影繪畫或光軌塗鴉,成為創作的一部分。兩者聽起來雷同,有些人常搞混,但其實是有區別的:

——— 光影繪畫

這指的是在進行長時間曝光時,用手電筒照亮沒有足夠光線照亮的對象。在藍色時刻或夜晚時可以嘗試看看,當前景的元素缺乏光線變成剪影時,你需要做的就是按下快門,然後在快門關閉前使用手電筒一點一點地像畫筆般照出前景。

——— 光軌塗鴉

這種方法也會用到手電筒,方法是拿著手電筒站在相機前,對著鏡頭作畫。當按下快門時,用手電筒繪製一些形狀,就像拿仙女棒在黑暗中畫出形狀一樣,或者也可以寫下名字。你可以嘗試將手電筒綁在繩子上,然後在空中畫圈,創造出完美的圓形圖樣。只是要確定手電筒有綁好,否則你可能得摸黑打包回家。

#87
微距：你可以更靠近一點

微距攝影不是只拍那些超嚇人的昆蟲特寫，還有全身爬滿毛的蜘蛛（夠囉）。認真說，一般人常把微距攝影與恐怖昆蟲照片連結，但其實微距鏡能拍的不僅於此。它比一般鏡頭更能接近拍攝對象，因此非常適合透過超精細的視覺角度來呈現各種質地與紋理。

拍攝微距照片需要許多耐心、一點創意眼光和一顆微距鏡頭（廢話）。若想買一顆微距鏡頭，必須考量兩個關鍵：

——— 放大倍率

首要你需要知道的就是鏡頭的放大倍率。放大倍率1:2，代表會將拍攝主體放大到真實尺寸的一半。比方若拍攝的是身長1公分的昆蟲，在畫面上看起來是0.5公分，在35mm底片上也會是0.5公分。在我看來，放大倍率1:2的微距鏡頭，對於任何想要認真拍攝微距攝影的人來說是不太夠的。

一顆好的微距鏡頭，其1:1放大倍率，會把拍攝主體的真實尺寸呈現在你眼前。1公分長的昆蟲會以等身尺寸出現，在底片上也是同樣長度。主體在觀景窗裡看起來非常大，讓你能夠好好看個透徹。放大倍率若來到2:1，就開始變得有點噁心了。1公分長的昆蟲，看起來是現實生活中的兩倍大，把底片畫幅塞滿，什麼別的都看不到。

——— 工作距離

這與拍攝對象息息相關。「工作距離」是指鏡頭前端到拍攝主體之間的距離；鏡頭的「最短焦距」則是指從底片到拍攝主體的距離。微距攝影師需要知道鏡頭在最短焦距時的工作距離，因為如果鏡頭太靠近，可能會嚇跑拍攝對象。當然，如果拍攝的是橘子，那麼就不用太擔心了。

——— 用什麼底片

微距攝影非常注重細節，擁有最細緻顆粒的底片最合適，確保成品比剛炸好的豬排看起來還要更可口。你可以選擇色調超級飽和的富士Velvia 100，也可以選擇超給力的柯達Ektar 100。若想要更自然一點，Portra 160可以掛保證，或者另外一款正片富士Provia 100F，色調自然，也是上上之選。

——— 景深

越靠近拍攝主體，景深越淺。如果要在微距鏡頭上以最大光圈拍攝，大部分的角落生物們都會被虛化，只有身體的一小部分合焦。快速的解決辦法是盡量把昆蟲（或隨便什麼鬼）放在與底片平行的位置，或者縮光圈來讓景深更深一些。

在使用低ISO底片時，請避免將光圈縮得太小，免得快門過慢，照片拍出來糊成一團，或者蟲子好朋友在還沒曝光完成之前就開溜。可以使用閃光燈來確保拍攝主體均勻受光。微距環型閃光燈是最佳解方。另一個方式就是直接在大太陽下進行拍攝，但需留意光線來源與相機位置，因為當鏡頭如此靠近拍攝主體時，是非常容易在上頭投射出影子的。

#88
開始拍人像吧

成就一張肖像照的，不是相機，而是攝影師與被攝者其中一方。

—— 愛德華‧史泰欽（Edward Steichen）

人像攝影不只是拍俊男美女而已，當被攝者感到舒適自在且愉悅時，整個拍攝過程就會很順利。

——— 交流互動

大多數的人都具備社交技巧（包括拍照成痴的怪咖），但是當有人透過觀景窗觀看拍攝對象，卻彷彿忘記人就站在你面前，就會發生一些奇怪的事。如果沒有互動與交流，沒有指引，那充其量只是臨時湊合著拍而已。

在拍攝之前，先思考自己想要什麼樣的結果。了解你的模特兒，選好地點，想一下姿勢和風格，想好拍攝時該怎麼引導。模特兒出現時，正常聊天互動就好，當彼此都感到放鬆時，拍攝過程就會很順暢。

當你向模特兒描述想怎麼拍的時候，可以提供一些範例照。在拍攝過程中，清楚解釋拍攝主題方向。若你想要他們轉過頭來好讓光灑灑在臉上，就直接說清楚講明白。這樣模特兒才不會聽不懂指令，只知道要改變動作卻摸不著頭緒。

——— 沒有最適用鏡頭

拍攝人像時最多人用的就是85mm望遠鏡頭，因為它讓五官看起來很討喜，還可以透過壓縮視角與淺景深讓主體與背景分離，這幾乎是大家都知道的方法，但也不用奉為圭臬。

使用廣角鏡頭，畫面中的背景會比使用望遠鏡頭更突出、更清晰，為拍攝主體提供了更多可看性。如果背景很有意思，在望遠鏡頭的焦外虛化成一片模糊，似乎也是一種浪費。

若想用廣角鏡頭拍攝人像，小於35mm就必須特別留意，因為太廣的鏡頭，靠近畫面邊緣的物件就會被拉扯變形，尺寸也會被誇大。廣角最多使用24mm就好，除非你想要把人物拍成一個大鼻子長臂怪物，否則最好不要太靠近拍攝對象，並且將人物的身體盡可能放在與相機平視的位置，減少變形發生。

——— 眼神勝過一切

對焦在眼睛很重要，因為每個人在看人像照時，第一眼會看的地方就是眼睛，所以應該仔細確認眼睛是否在合焦範圍內。不過也不要只考慮到眼睛而忽略臉部其他部位。若眼睛很銳利，鼻子很模糊，這樣看起來也很奇怪，所以應該也要確認一下光圈設定是否可以帶來足夠的景深。

#89
搞定決定性瞬間

拍照時，創意表現的瞬間稍縱即逝。雙眼必須讀懂生命當下提供的構圖或是情境，而你必須擁有按下快門的直覺。這就是攝影師具有創意的瞬間。哎呀！就是現在！一但錯過，就是錯過了。
—— 亨利‧卡提耶–布列松

《決定性瞬間》是布列松的第一本攝影集，是 20 世紀最具影響力的攝影集之一，不但啟發許多當代街頭攝影師，也鞏固了他們在拍攝風格中捕捉決定性時刻的思潮與精神。

雖然布列松攝影集的法語書名叫做「Images à la Sauvette」，大致上可以翻成「跑路中的照片們」（根據 google 翻譯），聽起來有點像是逃犯拍攝的攝影集，但此書在前言提到的第一件事情，就是決定性的瞬間：

世界上任何事物都有其決定性的時刻。
—— 紅衣主教雷茲（Cardinal de Retz）

這句名言經常被誤會是出自布列松，但在攝影集前言中，他確實闡明決定性瞬間在攝影中的重要性：「對我而言，攝影是在瞬間同時去辨識事件的象徵性與組織的精確性，使事件能夠被恰如其分地表達。」換句話說，要拍一張超殺的照片，你必須判斷出何時該按下快門鈕。思考以下面向：

——— 預先視覺化

人其實是很好預測的動物。仔細觀察街景，會發現它充滿節奏跟韻律。人們有事情要做，有地方要去，

把自己放在一切行為之中，很快你就能預判接下來可能會發生什麼事。你要做的就是把自己放在對的位置，等所有元素到位的瞬間，按下快門。

——— 做好準備

在捕捉稍縱即逝的瞬間，最不該發生的，就是相機出狀況。不能總是以為相機可以完成一切步驟而不出差錯。你要夠聰明，設定一個合適的光圈，確保有足夠的景深，讓對焦不成問題；確認已測好光，而且清楚曝光設定；確認底片已經過片。當然，你也隨時可以使用全自動相機。

——— 要有耐心

有時候你找到完美場景，但就是沒有一個在對的位置上的拍攝對象讓你完成心中那張照片。花點時間待著，確認相機隨時可以拍攝，因為當那個瞬間來臨而你卻沒有準備好，你絕對會為了失去機會而感到後悔莫及。

——— 越多越好

多拍幾張照片。決定性瞬間也不是只來自一張照片而已。拍下幾個瞬間，之後再選擇最決定性的那張。就算在其他類型的攝影裡，也要試著捕捉決定性瞬間，這一切其實都是為了獲得經驗，並熟悉拍攝對象和環境。當你更熟悉他們時，預先視覺化一張照片就會變得更容易，也更可以確保自己會在對的時機點按下快門。

#90
每個攝影師都會犯的錯

新手攝影師可能會犯的最大錯誤，就是走不出自己的錯誤，另一個錯誤就是認為錯誤真的是錯的。真正的錯誤，是當一個職業攝影師卻搞砸案子，但對於新手來說，這都只是學習的一部分，只是在提升自我過程中的小插曲，而錯誤的經驗會激勵你下次更進步。新手攝影師會遇到許多問題，以下是最常見的幾個技術問題與解決方法：

─────── 照片成像看起來鬆軟模糊

鬆軟的成像與小嬰兒鬆軟的便便大不同。嬰兒便便太軟，家長可能要擔心；成像有點鬆軟，卻不算是大問題。如果你為此困擾許久（不是指便便），底下是可能的原因：

• **快門速度太慢** | 依據鏡頭焦段，前面加個「1/」，例如50mm鏡頭用1/50秒拍攝。以手持相機來說，上述就是安全快門數值。理想情況下，我會將安全快門速度加倍來確保畫面不會因為手抖而模糊。使用光圈先決模式，要留意快門速度可能會過慢。

• **失焦** | 有時不一定是因為快門速度太慢而模糊，而可能是因為對焦不準。如果是自動對焦相機，按下快門前請確認 AF 有對焦到。如果使用手動對焦，請在家中練習對焦靜物，好讓自己習慣在對焦屏上面有對到焦的樣子。

• **景深太淺** | 用最大光圈拍攝，會讓畫面的景深變得很淺，稍微移動一下就可能會讓拍攝主體失焦。此外，最大光圈往往會產生比較柔和的影像。

─────── 太暗／太亮

太暗或太亮都會讓照片少了一股勁，最明顯的就是曝光過度或不足。如果你有測光表，那麼可能是因為以下原因：

• **測光模式不適用** | 如 #26 提過的不同測光模式。如果曝光失準，請用點測光模式。點測光可以讓你輕鬆獲得主體的曝光數值，也可以讓你了解拍攝場景中不同的階調亮度。

• **ISO 設定錯誤** | 有些相機在裝好底片之後，還需要設定ISO。相機測光表會根據ISO，計算出準確的曝光數據，但如果設定錯了，曝光就會失準。

其他有些是創意的想法，可能無法補救，對有些人來說可能是很大的問題，不過對其他人來說可能無關緊要。

─────── 照片太無聊

抱怨照片沒有創意，意思就是照片太無聊了。這是很主觀的認定。什麼是無聊的照片？畫面太平了嗎？不夠平衡？是拍攝主體無聊嗎？唯一可以釐清的，就是覺得無聊的那個人。

最簡單的方法就是多看一些好照片，然後思考自己喜歡哪些地方。最具有建設性的改善方法就是去深入了解，是什麼讓照片變得有趣？而不是去探討什麼東西讓照片無聊。

#91
放慢過程

然而，我們必須要避免看到什麼就拍，速度快到根本沒思考，讓自己因為這些沒有必要的影像而超載，讓記憶凌亂不堪，降低思路的清晰。
—— 亨利・卡提耶－布列松

打從選擇用底片拍攝，你已決定一條不同之路。如果想求快求方便，買一台中階的數位相機就行了。現在的相機都非常容易操作，我兒子在兩歲時就已經知道如何用 Canon 5D Mark IV 拍照了！

想精通底片攝影，就必須接受它的步調，我說的是緩慢的步調。用數位相機來掃射畫面可能沒問題，但用底片這麼做，結果可能會讓你很失望，然後錢包也空空如也。底片攝影的不確定性，應該讓你對自己攝影的方式更加深思熟慮才是。

大學時代的我，本來可以選擇吃蘇打餅乾，或晚上去酒吧舔桌面上滴下來的酒，省吃儉用存錢買一台數位單眼，但很慶幸地當時我開始學習攝影時用的是一台簡單且純手動的 35mm 底片單眼。

無法立刻檢視照片，加上必須同時調整光圈、快門，這些組合迫使我必須慢下來，在按下一次快門前，仔細思考所有環節。

好好花時間觀察周遭環境，仔細研究事物的細節，看看光線長什麼樣子，然後四處閒晃，找尋有趣的事物來拍攝。你就會明白，想拍攝一張好照片，在你把相機拿起來之前，需要準備的事很多，不是只會操作相機就沒問題。

#92
拍到最後一刻才停

離開以前，別收相機。

── 喬・麥克納利（Joe McNally）

看到這裡，你已經學會許多攝影規則，但你絕對知道什麼是「莫非定律」。當你認為已經拍完一整天的照片，把相機收進包包裡時，此時最神奇的畫面就在眼前上演，但你已無能為力，因為再把相機拿出來時已經來不及。這種感覺就像當你覺得肚子餓時，有一群人大啖著漢堡從面前走過。

相機包是用來裝相機沒錯，但在我的相機包裡，放相機的位置大多時候都空著。我會手持相機拍照，裝著標準鏡頭（記得拿掉鏡頭蓋），然後將拇指放在過片桿，食指放在快門鈕上，隨時為突如其來的畫面做準備。拍完一整天後，我會把相機掛在肩膀上，不是因為想拍照，而是把相機放在可隨時開機的位置，代表我已經為任何可能發生的事情做好準備（希望不是被搶）。

好畫面不會翹著二郎腿等你打開相機包拿出相機，永遠不要停止搜尋有趣的視覺元素，把自己想像成擁有老鷹般的千里眼，看見機會就拍下去！

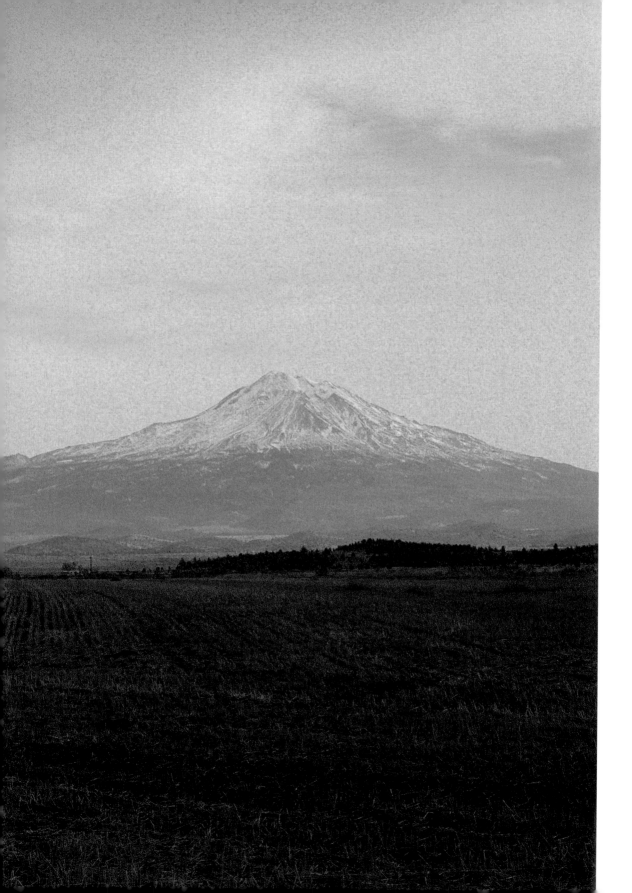

#93
走到哪, 帶到哪

好吧，確實沒辦法到哪都帶著相機（如果你的相機是一台重量級的大片幅相機），或是「到哪」是指要去醫院看看小毛病（那還是把相機放在家裡比較好）。當然，如果早已做好萬全準備，好想拍些底片照時，盡可能隨時帶著相機絕對是利多。

為了拍攝史詩級的作品，計畫、打包與準備確實很重要。不過，對於想要去哪裡拍照，或甚至想拍什麼主題，並非所有人腦海中都有清楚的藍圖。對於一個攝影新鮮人而言，盡可能隨時攜帶相機，是創作驅動力的來源，迫使你主動找尋事物來拍攝。拓展自己的攝影領域，拍攝大量照片，最後你就會開始明白自己真正喜歡的是什麼。

從開始拍照以來，我就盡可能隨身攜帶相機。最後會讓我打消念頭的，往往與大小、重量相關。有些人可能樂於負重前進，整天揹著一大塊鐵塊在身上還樂此不疲。但我向來不是那種挖洞給自己跳的人，除非有什麼擺明的好處不拿可惜。

Ricoh GR1 是我的隨身機。我把它放在包包的側袋，甚至是牛仔褲屁股口袋。把它隨身帶著，輕鬆愜意（除非我忘記拿出來就一屁股坐下去），而且畫質清晰銳利。我通常會用它來拍我的小孩跑來跑去的樣子，有時候是街拍，旅行時更是必備。

#94
買裝備不如買機票

每當我準備渡假時，第一件事就是好好地打包我的相機裝備，其他要準備的東西都是事後才想起來（謝天謝地我從來沒有忘過我的護照或孩子）。如果世界上有什麼事情比攝影更美好，那就是旅行和攝影的結合了！

若想在攝影之路上嘗到一些甜頭，請重新考慮把原本要花在買新鏡頭的錢拿去買機票。買新鏡頭可能最多開心一個星期，但是在美好的時光和愉快的旅程中所拍下的照片，卻足以回味一生。

不要管什麼用三分法拍出完美照片，只要是在旅行途中拍的照片，無論有點模糊還是過曝，都是經典，因為這些照片都有故事可說，能夠喚起情感的照片勝過任何精準拍攝但毫無故事的照片。

去旅行吧！讓自己像一塊海綿般吸收所有文化，讓新奇的景象為你的創造力點燃一把火焰。不要花太多時間想該怎麼拍照，讓自己沉浸在一趟非凡之旅就夠了。

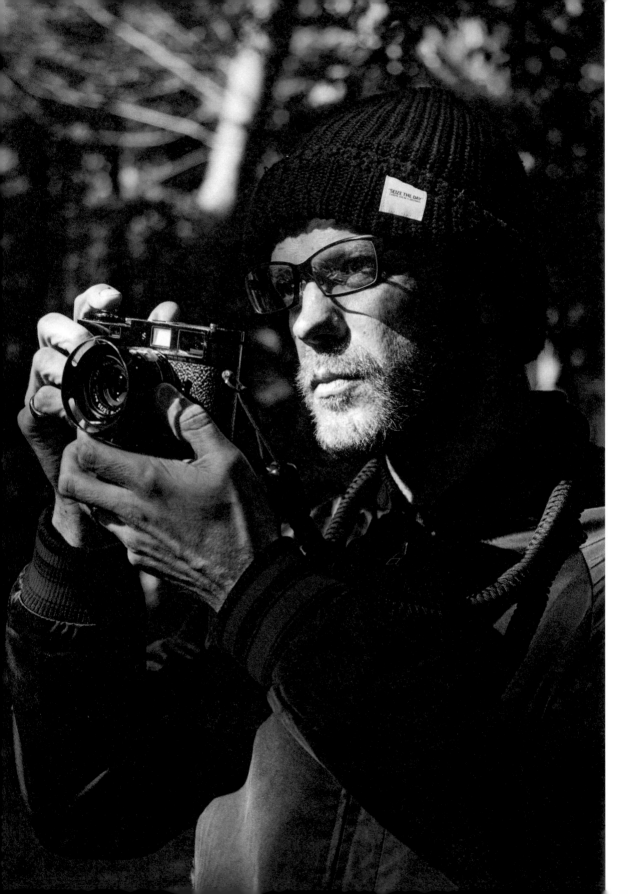

#95
跟隨底片行家的腳步

當我剛開始學習攝影時，網路基本上與email跟A片是同義詞，直到今日，也沒太大改變，但除此之外，還多了許多讓人非常受用的資訊，有助於把你對底片的熱情帶到更高的層次。

你會發現一件事情，大部分的評論家、部落客，還有賣各種底片的老板，通常都是滿友善的一群傢伙。你知道的，一群看起來普普通通的傢伙，腦袋裡卻通常裝滿超級爆炸多的底片攝影知識。

還有很多東西可以讓你從對底片的一時好奇，轉變成無可自拔痴心著迷：有各式各樣的底片廠牌、種類可以探索；學習沖洗自己的底片；還有研究所有生產上市過的底片相機。 所有的資訊就在這世界的某處，都是由真正的能手所寫下，而且還免費。

有一些底片行家，是很久以前我在網路上認識的（不是線上交友），像是貝拉米·杭特（Bellamy Hunt），人稱「日本相機獵人」（Japan Camera Hunter），他將自己對相機的熱情，發展成線上商城／部落格，提供所有你在底片樂趣上所需要的一切。你可以去逛逛他的部落格，在他的YouTube頻道上看免費的相機A片，然後開心把錢錢抖內在商城裡那些整理得乾淨又漂亮的底片相機上。

我對這樣的相機通常沒有抗拒力，住在倫敦時，我常常沒事就跑去一家名為「光圈」的相機店閒晃，除了討論底片、底片相機或盯著店家展出的酷東西以外，啥事也沒做。他們提供相機維修與沖洗服務，對底片玩家而言很方便，因為修底片相機的地方可不是到處都有。

即使底片攝影復活了，而且也正在蓬勃發展中，但與龐大的數位攝影市場相比，仍然很小眾。許多底片行家在這個市場裡也待了很久了，早在數位攝影接管一切以前，他們就已經在鑽研，因為這是他們熱愛的事物。跟隨一位底片行家的腳步，認識你所在之地的底片相機店，這是豐富底片攝影知識之路上，你能夠做最簡單的事情之一，在支持這些人同時，同時也支持了底片攝影社群，讓底片持續成為攝影這一路上，不可或缺的風景。

你可以查看本書最後的附錄，有一個實用的底片攝影同好清單。

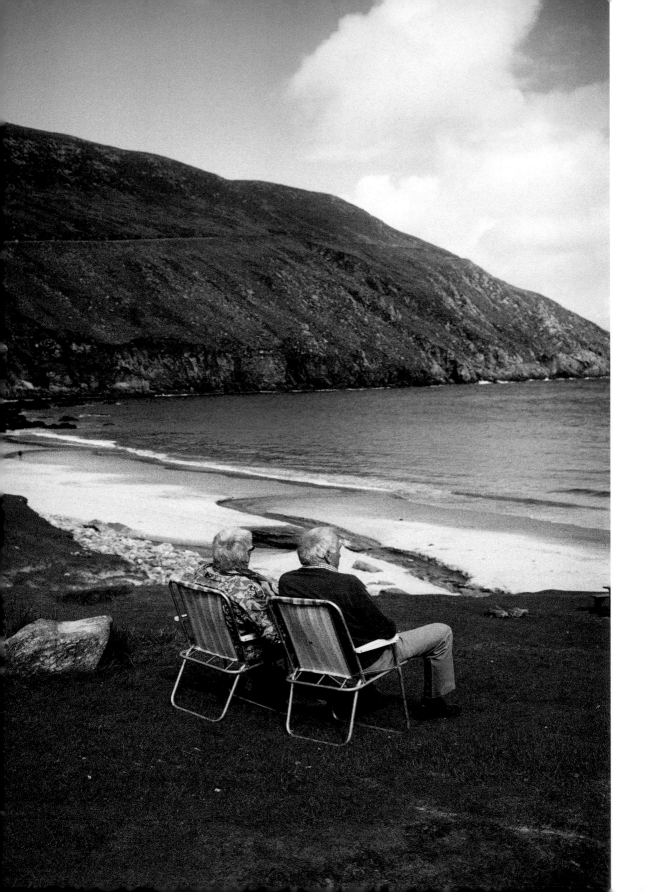

#96
呼朋引伴樂趣多

攝影是一種孤獨的嗜好：拍照這件事只能由你完成，發展出什麼風格也都取決於自己；你必須對自己的作品抱持批判的態度；當你外出拍照時，跟你最親密的就是你的相機。雖然能夠擁有獨處時光也是我喜歡攝影的原因之一，但有時，創作的過程中有朋友的陪伴感覺更好。

一起進步

學習攝影是一條陡峭又曲折的路，必須自己攀爬。與同好一起拍照有助於學習，因為你們可以分享彼此的經驗。如果朋友經驗比你豐富，向他們學習就是；如果你們的程度相仿，那就可以一起想辦法解決問題。

交換意見

通常外出拍攝時，所有的創作靈感都來自你的內心。但當你與同好一起拍攝同樣的主題與場景時，你會看到他們如何詮釋同一個場景。他們是否在拍攝主體上看見你所看不見的特質？他們如何構圖？當你看到其他人嘗試不同的方法時，你會對自己的構圖更有想法。

交換玩具

有些人喜歡一群人一起拍照，其實主要是為了可以看看其他人的裝備。如果所有人都有同樣想法，那會很酷，但我並不是一個喜歡別人碰我後車廂裡東西（就算是垃圾）的人。

分享結果

一但你與朋友都拿到沖洗好的底片，應該要碰頭一起看看彼此拍攝的結果，然後了解該如何改進。如果你能從同好的觀點中學到點什麼，就可以分享彼此的照片然後交換意見。

增加信心

剛入門攝影時，拍照絕不是一項簡單任務，對我來說也不是那麼順風順水。最一開始當我嘗試要在一些四周有其他人的地方拍照時，老想著自己站在這裡拍照會不會很怪。如果你想拍街頭或是肖像，或任何一種需要站在其他人面前的攝影類型，懷抱這種想法可能會有大問題。所以若有一個攝影同好陪伴一起拍照，絕對會讓你更有信心在公共場合拿起相機。

#97
每天拍一張照

這可能會是你做過最棒的事……至少在攝影上。每天拍一張底片照聽起來像是個大挑戰，但一般來說，你可能平均每天都會用手機拍下好幾張照片。如果想要快速提升自己的攝影功力，好好地每天拍一張底片照，持續一整年，這會是讓你的攝影功力突飛猛進最靠譜的方式。

每天一張底片，算算其實也就是365張，約莫10卷135底片。365這個數字可能聽起來有點嚇人，不過，你也不用給自己那麼大壓力，每張照片都得拍得像安瑟·亞當斯那般雄偉壯闊。你只需要在日常生活中，拍攝一些自己覺得有趣的事物就好。當然，被困在辦公桌前的一天，聽起來並沒有什麼可以特別啟發人之處，也絕對不是可以突然拿出相機狂拍的理想場所。但總還是有上班以及下班兩趟旅程、午餐休息時間，以及剩下的其他時間來找樂子。拍照這件事情不僅會讓你找到有趣的事物留影，還會讓你去尋找有趣的事情來做；而這也將必然使你的照片變得更加有趣。

如果你願意買兩台相機（我個人是願意買更多），可以一台拿來認真拍照用，另一台是每天快拍的輕便相機。我是指真的快拍，沒別的意思。試著多觀察一些、更直覺一點，拍完就暫時把成敗拋諸腦後。記下是哪一天拍下了哪張照片，以及其他任何你想一吐為快的事；然後按照時間順序排列你拍攝的所有照片。

這聽起來有點像Instagram，但是以老派的風格在底片相機上完成，而且沒有快速上傳的方式（好吧，這跟Instagram完全不像）。不用覺得你每天非得把底片照上傳到Instagram，因為那會令人抓狂。實際上，你也沒有必要將自己的照片拿給網路上的人們看，因為一旦知道自己的照片會被別人觀看，你對拍照的想法就會受影響。拍照的目的不是為了增加帳號追蹤人數，而是替你對底片攝影的熱情增添柴薪，並且發展你的風格。

如果每天拍一張的負擔還是太大了，那就休息一天（反正沒人看），但當你在年終完成這件事情，並且回頭看看這些迷你的，小小的，真實存在的時刻被底片所捕捉，這保證會是你可以送給自己最棒的禮物之一。

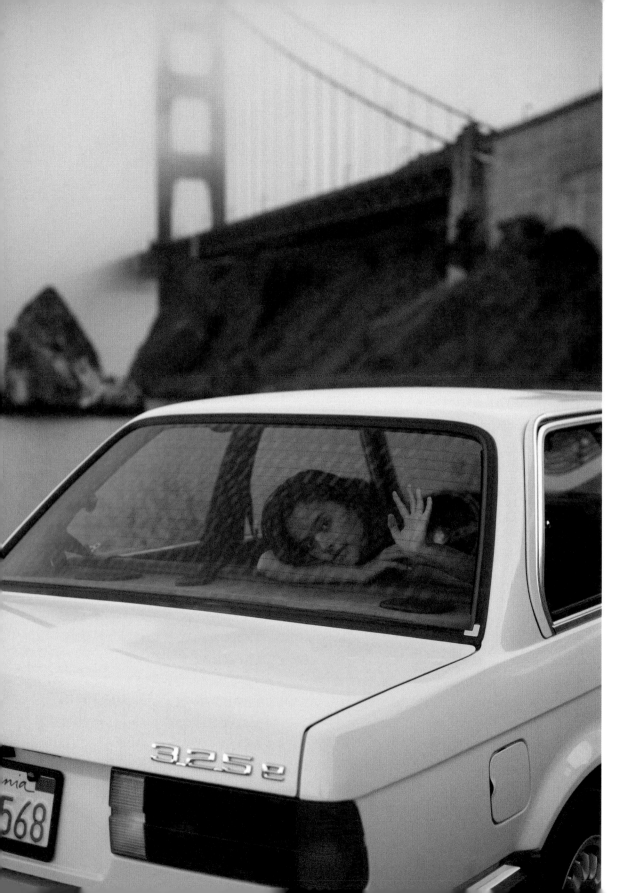

#98
回顧所有作品

生命只能從回顧中領悟，但必須在前瞻中展開。
—— 齊克果（Soren Kierkegaard）

所有照片都需要妥善保存的原因之一是，你可以快速瀏覽檔案並且查看自己在攝影之路上的重要進展。

每隔一段時間，我會瀏覽我的舊照片，進行一次大掃除。日本收納教主近藤麻理惠有時會在我的腦海裡提醒我，眼前這張照片是否帶給我快樂？如果無感，我就會把那些照片通通刪掉。整理的感覺很好，

但更棒的是你已經進步了。回顧照片時，你一定會想：「我當時怎麼會覺得這是一張好照片？」就在這個瞬間，你可以感覺到你改變了風格，也提高了技能，並且成為一個全能的攝影師了。

回顧舊照片也可以讓你更了解自己風格發展的歷程，讓你意識到以前缺乏的東西，同時也可以幫助你釐清需要改善的地方。攝影這條路沒有終點，當你回顧時，才會發現自己已經走了多遠，這是讓你繼續在攝影這條路上努力精進、堅持不懈，繼續覺得下一張會更好的最大動力。

#99
到底該如何才能拍出精采的照片

我們來到本書倒數第二篇,這時最適合來做一個乾淨俐落的總結。到底拍攝一張精采照片的關鍵要素是什麼?無庸置疑,相機和鏡頭是必須的,不過,選擇使用什麼器材並不重要。用黑科技相機和鏡頭,花更多預算,也許可以確保更好的照片質感,但器材成本與照片內涵之間並沒有相關性。拍攝出精采絕倫照片之所需,跟相機裝備毫無關聯。

愛你所拍的

當你對自己所拍攝的內容充滿熱忱時,它會反映在你的作品中。熱愛你所拍攝的事物,是讓你拍出更好照片的動力。如果渴望更深入了解你的拍攝對象,你會帶著感受去拍照——最微小的細節都會挑起情緒反應,讓你按下快門做為反饋。

我們透過眼睛來看照片,但用心來建立意義。一張好照片的力量在於攝影師透過拍攝對象和視覺元素來傳達他們的想法和感受,並透過巧妙使用構圖和掌握好時機,讓觀看照片的人來理解。一張沒有感受的照片,拍到的只是事物表象,一點溫度都感受不到。

> 對我來說,攝影是一種觀察的藝術,是在平凡的場域裡找到新奇的事物……我認為這跟你看到什麼並沒有太大關係,而跟你怎麼看它有關。
> —— 艾略特・歐維特(Elliott Erwitt)

眼光

一張照片即是攝影師之所見,所以讓自己希望被看見的眼光有獨特樣貌非常重要。被偉大的攝影師與令人驚豔的作品所影響與啟發不是一件壞事,但當你開始在外走跳之後,只能依賴自己的眼光來決定如何幫一張照片構圖。

學習構圖技巧很棒,但要記得拋下那些規則與構圖公式的想法,然後聽從心裡的聲音。發展自己的風格,然後讓它主宰自己拍照的方式。

決心

要成為一名好攝影師,你不能被動。你需要積極尋找精采的拍照機會。有時候則是取決於是否能等到那令人難以捉摸的畫面。有時候則必須探索和尋找令人驚嘆的畫面。

當結果不如預期時,正是這種鋼鐵般的決心會讓自己充滿動力、繼續改進並理解可以做些什麼來讓作品變得更好。

確定自己具備這三樣特質,那麼你絕對會很快就可以拍出令人驚豔的底片照。

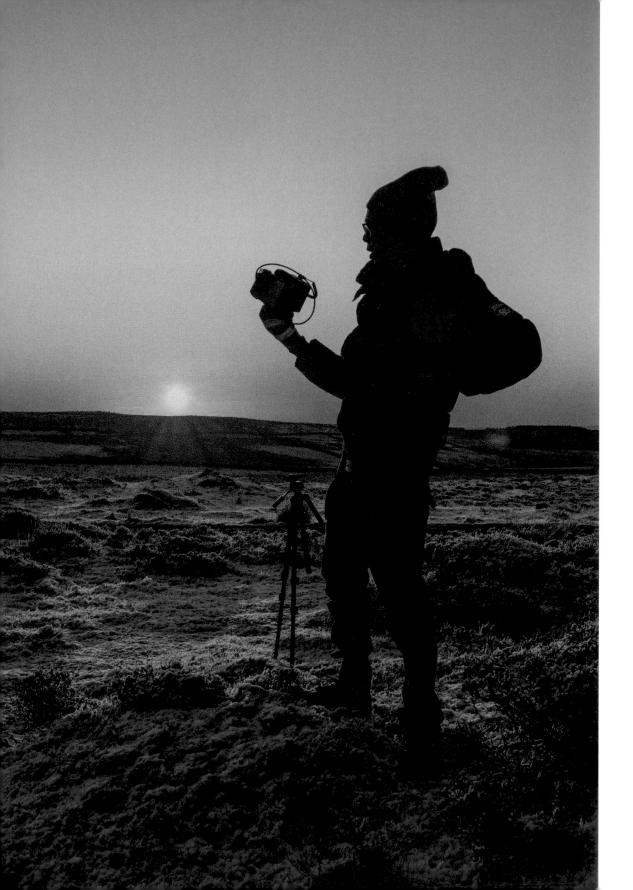

#100
把書收起來，開始拍照吧！

學習攝影感覺上是個漫長的過程，除了需要精通各種攝影技術的語言，還要了解相機上的各種按鈕與轉盤（就為了拍出一張簡單的照片）。

攝影其實並不複雜，只需要觀看與按下快門就好。它是一種具有創造力的藝術，不應該受限於有的沒的規則。能夠拍攝出最好的照片的人就是自己。

一本關於學習攝影的書籍可以提供指引與有用小祕訣，但它永遠無法教你如何拍照。這就是為什麼出門拍照如此重要。

愛你所見，拍你所愛。
非常感謝你的閱讀！

啟文

YouTube：Kai W ｜ Instagram：kaimanwong

附錄 1：實用資訊網站

亞洲

Camera Film Photo
Hong Kong SAR, China
camerafilmphoto.com
@camerafilmphoto

Japan Camera Hunter
Japan
japancamerahunter.com
@japancamerahunter

Film Camera Tokyo
Japan
filmcameratokyo.com
@filmcameratokyo

歐洲

Mori Film Lab
Belgium
morifilmlab.com
@morifilmlab

Camera Makers
Finland
cameramakers.com
@cameramakers

The Camera Rescue Project
Finland
camerarescue.org
@camerarescue

Kamera Store
Finland
kamerastore.com
@kamerastorecom

Nation Photo
France
nationphoto.com
@nationphoto

Mein Film Lab
Germany
meinfilmlab.de
@meinfilmlab

Safelight Berlin
Germany
safelightberlin.com
@safelightberlin

Vintage Dream Cameras
Portugal
vintagedreamcameras.store
@vintagedreamcameras

Foqus Store
Russia
linktr.ee/FOQUSSTORE
@foqusstore

AFilmCosmos Post Contem-
porary
Spain
afilmcosmos.com
@afilmcosmos

Boh Kay
Spain
mybohkay.com
@bohkayfilmproject

Carmencita Film Lab
Spain
carmencitafilmlab.com
@carmencitafilmlab

Film Cameras.org
Spain
filmcameras.org
@filmcameras_org

Fotografiska Museum
Stockholm
Sweden
fotografiska.com
@fotografiska

Fotohaus
Switzerland
fotohaus.ch
@fotohaus_basel

305ibes
England
matthewtou.com
@305ibes

Analogue Films
England
analoguefilms.co.uk
@analoguefilmsltd

Cameras London
England
cameraslondon.com
@cameraslondon

Camera Museum UK
England
cameramuseum.uk
@cameramuseumuk

The Classic Camera
England
theclassiccamera.com
@theclassiccamera

Mr. Cad Photographic
England
mrcad.co.uk
@mrcaduk

PPP Camera
England
pppcameras.co.uk
@pppcameras

北美洲

Reveni Labs
Canada
reveni-labs.com
@revenilabs

The Film Hound
Alabama
thefilmhound.com
@thefilmhound

The Darkroom
California
thedarkroom.com
@thedarkroomlab

film_n_cameras
California
@film_n_cameras

Film Objektiv
California
filmobjektiv.org
@filmobjektiv

Film Wholesale
California
filmwholesale.com
@filmwholesale

Glass Key Photo
California
glasskeyphoto.com
@glasskeyphoto

The Icon
California
iconla.com
@iconla

Negative Supply
California
negative.supply
@negative.supply

Photoworks San Francisco
California
photoworkssf.com
@photoworkssf

Richard Photo Lab
California
richardphotolab.com
@richardphotolab

Underdog Film Lab
California
underdogfilmlab.com
@underdogfilmlab

Englewood Camera
Colorado
englewoodcamera.com
@englewoodcamera

Treehouse Analog Selects
Hawaii
treehouse-shop.com
@treehousehawaii

Central Camera Company
Illinois
centralcamera.com
@centralcameraco

dr5
Iowa
dr5.us
@dr5chrome

Northeast Photographic
Maine
northeastphotographic.com
@northeastphotographic

The Camera Shop
Minnesota
thecamerashop.com

Old School Photo Lab
New Hampshire
oldschoolphotolab.com
@oldschoollab

Film Photography Project
Store
New Jersey
filmphotographystore.com
@filmphotographyproject

Brooklyn Film Camera
New York
brooklynfilmcamera.com
@brooklynfilmcamera

Photodom
New York
photodom.nyc
@photodom.nyc

Blue Moon Camera &
Machine
Oregon
bluemooncamera.com
@bluemooncamera

Camera Center of York
Pennsylvania
cameracenterofyork.com
@retro_photo_york

Indie Photo Lab
Pennsylvania
indiephotolab.com
@indiephotolab

Boutique Photo Lab
Tennessee
boutiquefilmlab.com
@boutiquefilmlab

Memphis Film Lab
Tennessee
memphisfilmlab.org
@memphis.film.lab

Third Man Photo Studio
Tennessee
thirdmanphotostudio.com
@thirdmanphotostudio

The Find Lab
Utah
thefindlab.com
@thefindlab

Shot on Film Store
Washington
shotonfilmstore.com
@shotonfilmstore

Retrospekt
Wisconsin
retrospekt.com
@retrospekt_

附錄2：內頁影像出處

光遷 011

老派攝影
100個你一定要知道的底片攝影訣竅

Old School Photography
100 Things You Must Know to Take Fantastic Film Photos

Text © 2021 by Chronicle Books LLC.

First published in English by Chronicle Chroma, an imprint of Chronicle Books LLC, Los Angeles, California.

This edition arranged with Chronicle Chroma through Big Apple Agency, Inc., Labuan, Malaysia.

作者————— 王啟文 Kai Wong
譯者————— 林予晞、張皓雯
整體設計 —— 吳佳璘
責任編輯 —— 林煜幃

社長————— 許悔之
總編輯———— 林煜幃
副總編輯 —— 施彥如
美術主編 —— 吳佳璘
主編————— 魏于婷
行政助理 —— 陳芃妤

出版————— 有鹿文化事業有限公司
地址————— 台北市大安區信義路三段106號10樓之4
電話————— 02-2700-8388
傳真————— 02-2700-8178
網址————— www.uniqueroute.com
電子信箱—— service@uniqueroute.com

ISBN———— 978-626-96552-1-2
初版———— 2022 年 10 月
定價———— NTD 600 元

————— 誌謝

我想特別感謝史帝夫，沒有他，這本書無法得以出版。

我也要大大向邁爾斯致意，他替我說了許多好話。

感謝莎拉和葛洛莉雅將一大堆文字編輯成一本精美的書。

致我的哥哥洛克：謝謝你，不僅是因為多年來我們共事時你給予的支持，還包含這次的計畫。

感謝所有為此書貢獻美好照片的攝影師們，也感謝艾力克斯促成這一切。

丹，謝謝你讓我在書裡看起來像個正常人，你的難搞讓我看起來很和藹可親。

梅，謝謝你的支持與理解，還有在寫書過程中扛起所有家務事。感謝兒子盧卡斯，謝謝你閱讀我的文章（他今年四歲），還有尼可拉斯，感謝你在尿布大便時，瞬間將我拉回現實生活的真實感。

致我親愛的大姊蘇菲亞：如果你當年沒有買相機給我……好啦，無論如何我都會自己買……但怎麼樣都比不上你買的這台，啟發了我帶著它去做些好事情，為此我要謝謝你多年來所有的愛和支持。

感謝我爸支持我以網路社群做為事業選擇。

媽，希望你能夠在我身邊，看看這本書。

致 PJB：感謝你一直默默站在我身後；拍下那些我跟瘋狂攝影相關的滑稽姿勢，讓我在照片中看起來很酷（雖然當時我的褲子快掉下來了）。你應該考慮以攝影為業。

最後，致所有閱讀本書的人：是你們讓這一切變得值得，我打從心底地謝謝大家。致多年來一直關注我作品的朋友，如果沒有你們，我就不會在這裡寫這篇感謝文，所以，真的非常感謝你！

啟文

老派攝影：100個你一定要知道的底片攝影訣竅 / 王啟文著；林予晞，張皓雯譯 . 一初版 . 一臺北市：有鹿文化，2022.10
面；一（光遷；011）譯自：Old school photography : 100 things you must know to take fantastic film photos
ISBN 978-626-96552-1-2（平裝） 1.CST: 攝影技術 2.CST: 照相機 952...........................111014271

※ 本書列載之底片資訊，時間截至 2021 年 6 月為止。